배색 스타일 핸드북

이 도서의 국립중앙도서관 출판예정도서목록(CIP)은
서지정보유통지원시스템 홈페이지(http://seoji.nl.go.kr)와
국가자료공동목록시스템(http://www.nl.go.kr/kolisnet)에서 이용하실 수 있습니다.
(CIP제어번호 : CIP2018024869)

ORIGINAL TITLE:
PALETTE PERFECT. COLOUR COMBINATIONS INSPIRED
BY FASHION, ART & STYLE BY LAUREN WAGER
©2018 PROMOPRESS EDITIONS
C/AUSIAS MARCH 124 - 08013 BARCELONA
GRAPHIC DESIGN AND LAYOUT: LAUREN WAGER
COVER: SPREAD: DAVID LORENTE AND CLAUDIA PARRA
COLOUR REVISION: ALICIA MARTORELL, ANTONIO G. TOMÉ
FRONT COVER: RAW COLOR–TEXTILES (WWW.RAWCOLOR.NL)
ALL RIGHTS RESERVED

© 2018 JIGEUMICHAEK FOR THE KOREAN LANGUAGE EDITION
PUBLISHED BY ARRANGEMENT WITH PROMOPRESS EDITIONS,
THROUGH BC AGENCY, SEOUL.

풍부한 감정 표현과
효과적인 커뮤니케이션을 위한
컬러 팔레트 900

패션, 아트, 스타일에 영감을 주는 컬러 디자이너의

배색 스타일
핸드북

로런 웨이저 지음
조경실 옮김
차보슬 감수

지금이책

차례

색: 감정, 인상 그리고 표현

색: 감정, 인상 그리고 표현

색은 우리 주위를 둘러싼 모든 사물에 내재된 고유의 성질이다. 고대부터 색은 상징적이고 의례적 의미를 띠었으며, 예술가들이 사람의 감정을 움직이는 수단으로 색을 사용하면서 그 의미가 더욱 강화되었다. 시간이 흐를수록 색의 특성과 의미는 점점 더 복잡하고 다채롭게 변화하고 있다.

색이 예술작품에 기여하는 가치는 광고 홍보 분야에도 그대로 적용되는데, 특히 광고계에서는 색을 소비자의 욕구와 상품에 대한 반응을 좌우하는 매우 효과적인 도구로 인식하고 있다. 최근 한 연구에 따르면, 미국의 대표 청량음료 중 하나인 세븐업 7-UP 디자인에 노란색을 15% 추가했더니 사람들이 레몬 향을 더 강하게 느꼈다.

색 이론의 기원

인간 정신에 섬세한 영향을 미치는 '색의 세계 chromatic world'에 대해서 심리학은 그동안 깊이 있게 연구를 진행해왔다. 17세기 말엽 독일의 괴테 Johann Wolfgang von Goethe는 실러 Friedrich Schiller와 함께 사람의 직업이나 성격을 12가지의 색으로 분류한 '기질의 장미 Temperamentenrose'라는 성격유형 컬러 서클을 만들었는데, 그들의 색 이론을 토대로 심리학자들은 색과 개인의 성격 특성 사이에서 드러나는 일련의 복잡한 유사성에 대해 연구했다. 가령 화를 잘 내는 기질인 담즙질은 노랑에서 빨강으로 이어지는 따뜻한 색에 해당하며, 정치지도자나 영웅, 모험가와 관련이 깊다. 낙천적인 기질인 다혈질은 노랑에서 시안 cyan으로 이어지는 색의 스펙트럼, 즉 초록 계열 색과 연관이 있고 사랑에 빠진 사람, 시인, 예술가가 이 기질에 속한다. 시안에서 보라색으로 이어지는 파란색 계열에 해당하는 침착한 기질의 점액질은 역사가, 교수, 커뮤니케이터에게서 주로 나타난다. 마지막으로 침울한 성격의 우울질은 보라에서 빨강으로 연결되는 색으로 묘사되며 철학사, 학자, 권력자 등이 여기에 해당된다.

이것이 바로 오늘날 색채심리학이라는 학문의 시작이 되었다. 시간이 흐르면서 색채심리학은 다양한 예술 연구와 심리학 학설과 결합하며 전보다 훨씬 더 복합적인 양상을 갖추게 되었다. 괴테와 실러가 과학적 목적을 염두에 두고 색에 접근한 것은 아니지만, 그들의 이론은 윌리엄 터너J. M. William Turner나 칸딘스키Wassily Kandinsky 같은 혁명적인 미술가들로부터 열렬한 지지를 받았고, 시각예술뿐만 아니라 디자인과 건축 등의 실용 분야에도 중대한 영향을 미쳤다. 물론 색이 가장 핵심 분야인 패션도 빼놓을 수 없다.

변화하는 예술

오스카 와일드Oscar Wilde는 패션이란 참을 수 없이 추해서 6개월마다 바꿔야 한다고 말했다. 아일랜드 출신의 위대한 극작가가 세상의 수많은 진리를 표현하고자 선택한 이 반어의 매력은 시간이 지난다 한들 퇴색되는 것은 아니지만, 지금 이 책을 손에 들고 있는 당신이라면 그의 의도에 선뜻 동의하기 어려울 수도 있겠다. 더욱이 오스카 와일드가 패션에 관심이 많았던 트렌드세터였다는 사실까지 알고 있다면 말이다. 그럼에도 여전히 그의 말에는 약간의 진실이 담겨 있다. 실제로 패션은 계절에 따라 달라질 뿐만 아니라 사회문화적 상황에 따라 민감하게 반응하며 끊임없이 변화하는 예술이다. 변화의 속도에 관한 이론적이고 상업적인 분석은 잠시 제쳐놓더라도 계절에 따라 옷의 모양과 볼륨뿐만 아니라 유행하는 색과 배색 스타일까지 달라진다. 그리고 디자이너는 계절마다 색의 변화를 반영한 독특한 패턴과 스타일, 분위기를 새롭게 선보이려고 노력한다. 새로운 계절이 다가올 때 옷의 형태나 볼륨, 길이감보다 가장 먼저 바뀌는 것이 '컬러 팔레트'이다.

패션 디자이너라면 색에 대한 이해를 바탕으로 색을 자유자재로 다룰 수 있어야 한다. 색 사용은 디자이너로서 인정 받을 수 있는 자기만의 개성 표현을 위한 중요한 과제이다. 즉 디자이너는 '자연스러움, 고요함, 신비스러움, 특별함' 같은 느낌을 내려면 어떤 색을 써야 하는지 정확히 알고 있어야 한다는 뜻이다. 미소니Rosita Missoni와 이브 생로랑Yves Saint-Laurent, 에밀리오 푸치Emilio Pucci, 크리스티앙 라크루아Christian Lacroix, 발렌티노Valentino Garavani와 같은 위대한 디자이너들은 색이 우리 기분에 얼마나 영향을 미치는지 색의 힘에 대해 누구보다 잘 알고 있었다. 이들이 그토록 크게 성공할 수 있었던 것은 컬렉션마다 근본적인 변화를 추구하면서 동시에 뚜렷하고 독특한 자기만의 개성을 구축했기에 가능한 일이었다. 코코 샤넬Coco Chanel의 말대로 유행은 사라졌어도 스타일은 남았다.

감각적 경험

세계적인 패션 컬렉션인 프레타포르테만큼은 빠르지 않겠지만, 인테리어 디자인을 겨냥한 텍스타일 디자인textile design과 컬러 팔레트 또한 감정적, 물리적, 감각적 경험을 자극할 만한 색 조

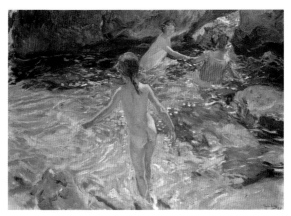

그림 1

합을 찾아 발 빠르게 움직인다.

　　스페인의 화가 호아킨 소로야Joaquin Sorolla, 1863~1923의 1905년 작품 〈물놀이, 자비아The Bath, Jávea〉(그림 1)를 예로 들어보자. 시선을 압도하는 빛의 발색, 물의 움직임과 태양의 광도를 묘사하기 위해 사용한 색의 조합이 우리를 매료시킨다. 바위를 부드럽게 쓸어내리는 물소리가 마치 귓가에 들리는 것만 같다. 계절은 분명 여름을 연상하게 하지만, 물의 차가움과 공기 중의 따뜻함도 피부에 닿는 듯하다. 좀 더 자세히 들여다보면 이 그림은 차가운 색과 따뜻한 색, 두 가지 색의 계열로 나눌 수 있다. 노랑, 초록, 짙은 청색이 주를 이루고 보라색, 황토색, 빨강은 상대적으로 낮은 비율을 차지한다. 그림 중앙에 흰색과 밝은 노란색으로 처리한 붓터치는 수면에 반사되는 한낮 태양의 강렬함을 극대화해준다. 집착에 가까울 정도로 빛에 매달린 소로야는 19~20세기 루미니즘(19세기 미국의 풍경화 양식 또는 19세기 프랑스 인상파의 한 부류를 가리킴—옮긴이)의 위대한 화가 중 한 명으로 꼽힌다. 이 그림에서 알 수 있는 것처럼 '어떤 감각과 감정을 전달하고 싶은가?'라는 질문에 대해 우리는 구조화된 색군과 색의 체계 안에서 무한한 해답을 찾을 수 있다.

문화적 경험

사람에 따라서 주변의 모든 것들이 각기 다른 의미가 있듯이, 패션에서도 마찬가지다. 사람에 따라서, 또 개인의 정체성을 형성해온 문화적 관습에 따라서 색은 저마다 다른 의미를 지닌다는 점을 간과해서는 안 될 것이다. 초록색은 서양과 아시아에서 희망, 젊음, 풍요, 불멸을 상징한다. 이슬람 문화에서는 힘, 행운, 특권, 풍요를 의미한다. 반면 아프리카 여러 나라에서 초록은 타락의 색이며, 남아메리카 일부에서는 숲과 죽음의 위험성을 연상시킨다. 이처럼 모든 색마다 각기 다른 해석이 가능하다.

색상환

지금부터는 각각의 색 계열 안에 담긴 기본적인 의미를 살펴보고 어떻게 색을 활용하면 좋을지 알아보도록 하자.

따뜻한 색

따뜻한 느낌을 주는 빨강, 주황, 노랑 계통의 웜 컬러warm colors는 일반적으로 에너지, 온기, 긍정의 감정을 전달한다. 이 계통의 색은 더운 계절과 관련된 낮의 색이다. 빨강과 노랑은 둘 다 원색이지만, 빨강과 노랑을 섞어 만든 주황은 2차색이다. 이처럼 빨강에서 노랑 사이의 색들은 따뜻함을 연상하게 하는 난색 계열의 색으로, 한색 계열의 색은 전혀 포함하고 있지 않다. [참고로 표색계color system 상으로 한색 계열의 초록색은 노란색과 파란색, 즉 난색과 한색의 조합으로 만들어진다.] 태양, 일몰, 일출, 그리고 태양과 관련된 모든 것, 불, 여름 등의 이미지는 난색 계열의 색 하면 떠오르는 이미지 중 일부일 뿐이다. 따뜻한 색은 정열, 열정, 활기와 같은 정서도 연상케 한다.

빨강 모든 색 중에서 가장 따뜻한 색이다. 사랑의 색이면서 악마의 색이기도 하다! 또한 위험, 권력, 명예—주요 영화제의 레드카펫을 떠올려보라—와도 관련 있다. 중국에서는 빨강이 행운과 번영을 불러온다고 여겨 전통적으로 신부에게 빨간 예복을 입도록 한다. 순수하게 빨간색만 사용한 디자인은 시각적으로 집중도가 뛰어나다. 1970년 영국의 10대 디자이너 중 하나였던 오시 클라크Ossie Clark의 근사한 드레스들을 어찌 잊을 수 있을까? 발렌티노의 트레이드마크인 발렌티노 레드는 또 어떻고? 하지만 다른 색과 조합했을 때 빨강은 매우 압도적이라 자칫 조악해 보일 수 있기 때문에 실력 있는 디자이너라면 대개 빨강 한 가지만 사용하거나 적절한 수준으로 색을 조절할 것이다. 한편, 빨강은 스펙트럼 단계에 따라 그 느낌이 놀랍도록 탄력적이라 어두운 톤일 때는 우아한 느낌이 강하고 밝은 톤일 때는 생기 넘치고 발랄한 느낌이 더 강하다.

주황 2차색인 주황은 따뜻한 느낌을 주는 난색으로 활력과 활기를 상징한다. 부드럽게 채도를 낮춘 색은 대지를 연상시키기도 하며, 검정 또는 노랑이 섞였을 때는 가을을 상징하기도 한다. 빨강과 비교했을 때 강렬함은 다소 떨어지지만, 빨강보다 더 은은하고 부드러운 느낌을 주며, 눈에 확 띄는 인상적인 색이라는 점은 빨강과 같다.

노랑 원색 중에서 가장 밝은 색이다. 태양이나 빛을 상징하기도 하지만, 거짓이나 위험을 나타내기도 한다. 노랑은 문화에 따라 의미가 극단적으로 달라지는 색 가운데 하나이다. 인도에서 노랑은 상업의 색이고, 이집트에서는 슬픔과 애도의 색이며, 일본에서는 용기를 상징한다. 한편 파스텔 톤의 노랑은 편안하고 섬세하면서 중성적인 느낌을 주며, '황금빛'을 띤 노랑은 부를 상징한다. 일반적으로 노랑은 단색 디자인에서도 충분히 이목을 끌 만한 색이지만, 검정과 같은 어두운 색과 배색할 때 훨씬 명시도가 높아진다.

차가운 색

초록, 파랑, 보라 계통의 쿨 컬러cool colors로 밤, 자연, 물과 같은 이미지가 가장 먼저 연상되는 색이다. 평온하고 차분한 느낌을 주며, 서늘한 느낌도 있어서 거리감을 느끼게 하는 효과도 있지만, 좀 더 밝은 계통의 한색은 그 반대의 효과를 내기도 한다. 터퀴즈turquoise 컬러를 떠올려보라. 노랑에 가까운 초록과 빨강의 기질을 흡수한 미묘한 자줏빛이 감도는, 수정처럼 맑은 열대 섬의 바닷물을 연상케 한다. 이렇듯 차가운 색은 따뜻한 색보다 성격이 더 유연하다.

초록 노랑과 파랑, 두 가지 원색으로 이뤄진 이 2차색은 앞서 언급했듯이 여러 의미를 내포하고 있다. 희망, 활력, 삶을 상징할 때도 있지만, 시기, 질투, 미숙함의 의미를 전달하기도 한다. 초록에는 마음을 안정시키는 파랑도 포함되어 있지만, 거짓이나 위험을 나타내는 노랑의 성질 역시 내포되어 있기 때문이다. 어두운 초록은 평온하고 풍요로워 보이며, 밝은 초록은 활기차고 역동적으로 보이는 효과가 있다.

파랑 보수성을 띠는 어두운 톤—유니폼과 정치 정당의 상징색으로 많이 쓰인다—에서 긍정적 효과를 띠는 밝은 톤에 이르기까지 평화와 종교적 영감을 두루 상징한다.

보라 빨강과 파랑의 혼합색으로 파란색이 많을수록 차갑고, 빨간색이 많을수록 따뜻하고 아늑한 느낌을 준다. 보라는 왕족의 색으로 통하기도 하지만, 창의성과 영적인 것들과도 연관이 깊다는 점에서 매우 흥미로운 색이다. 보라색을 가만히 들여다보고 있으면, 그 어떤 다른 색을 보았을 때보다도 현실에서 벗어나고픈 충동을 강하게 일게 한다. 패션 분야에서 어두운 보라는 고급스러움과 진지함을 나타낼 때 사용하며, 부드러움과 차분한 낭만적인 분위기를 만들어 다양한 효과를 연출하고 싶을 때는 모브mauve나 라벤더lavender를 사용한다.

중간색

따뜻한 색과 차가운 색 어느 것에도 속하지 않는 중성색과 무채색 계통의 뉴트럴 컬러neutral colors는
패션과 디자인에서 종종 배경으로 쓰이거나 다른 색들을 서로 연결하는 역할을 한다.

검정 주지하다시피 검정이라는 색에는 우아함, 힘, 영원함 등의 긍정적 이미지와 애도, 죽
음, 악, 오컬티즘과 같은 부정적 이미지가 동시에 내포되어 있다. 그렇기 때문에 왜 검정이 그토
록 거부할 수 없는 매력적인 색인지를 반드시 이해할 필요가 있다. 검정은 옆에 무슨 색이 오더라도
그 색의 성질을 더욱 도드라지게 만든다. 따뜻한 색이 오면 색의 온도를 높이고, 차가운 색이 오
면 낮춘다. 그리고 가장 보수적인 스타일부터 가장 대담하고 전위적인 스타일까지 어떤 스타일
과도 잘 어울린다. 또한 기본색으로서 검정은 실루엣을 나타내거나 서체를 디자인할 때, 기능적
요소를 다룰 때 두루 사용된다. 시대적으로 검정이 유행하지 않은 적은 한 번도 없었고, 언제나
신비스럽고 세련된 느낌을 전한다. 이브 생로랑이 디자인한 몬드리안 드레스를 떠올려보라. 이
기하학적인 무늬(그림 2)의 특징인 검은 선이 없다면 과연 어떻게 보였을까?

하양 검정과 반대되는 색임에도 불구하고 검정과 마찬가지로 다른 색들의 성질을 강화해
어떤 색과도 잘 어울린다. 우아하고 기품이 있으며, 대상을 단순하게 보이게 하는 효과가 있어
미니멀 양식의 디자인과는 떼려야 뗄 수 없는 사이다. 인도, 일본, 중국에서는 망자를 애도하
기 위해 장례식에 흰색을 사용하는데, 자연동화 사상과 더불어 이생에서 내생으로 이어지는 불
교의 교리를 표현한다. 한편 서양에서 흰색은 순수, 청결과 관계가 깊다. 결혼식 드레스와 전문
의료인의 복장이 흰색인 것도 그런 이유에서다. 하양은 밝고 신선하다. 쓰임새가 많아 어떤 계절
에도 어울리지만, 빛을 반사하는 성질 때문에 더운 여름철에 특히 많이 활용된다.

회색 하양과 검정과는 반대로 회색은 명암에 따라 다양한 스펙트럼을 가진다. 따라서 순
색은 피하고 음영효과를 내고 싶을 때 흰색 대신 밝은 회색을, 검은색 대신 어두운 회색을 사용
할 수 있다. 회색은 음울한 색으로 잘 알려져 있으며, 다소 정중한 느낌을 준다. 다른 한편으로는
안도감을 주며 조용히 주변을 끌어안는 편안한 느낌도 있다. 회색은 가구나 패브릭이 가진 색의
성질을 한층 강화시키기 때문에 인테리어 공간에 사용하면 따뜻한 분위기를 내기에 매우 훌륭
한 색이다. 이러한 성질 때문에 패션 분야에서 회색은 옷을 입는 사람의 체형, 나이, 피부 톤에 관
계없이 누구에게나 잘 어울리는 색으로 통한다.

그림 2

갈색 사실 갈색은 난색 계열의 색이지만, 색감의 변화가 풍부하고 초록의 특성을 많이 지녀 오히려 초록에 가까운 성질을 띤다. 땅, 나무, 돌과 연관이 깊은 것을 보면 갈색은 분명 자연의 색이다. 신뢰, 안전, 영원한 가치 등의 이미지를 갖지만, 자칫 따분하고 순종적인 느낌을 줄 수도 있다. 회색과 마찬가지로 어디에나 잘 어울리고 활용성이 높다. 어떤 갈색은 노랑, 초록, 빨강, 심지어 회색과 비슷한 색감을 내기도 하며, 크림색cream의 평온함부터 캐러멜색caramel 또는 테라코타색terracotta의 따뜻함까지 갈색은 매우 다른 느낌을 전달한다.

모든 색에는 분명 수없이 많은 조합과 뉘앙스가 존재한다. 해마다 트렌드세터와 디자이너는 참신하고 매력적인 컬러 팔레트를 제안한다. 그리고 그에 따라 패션, 그래픽 디자인, 패브릭 및 인테리어 디자인 분야의 최신 트렌드 방향이 결정되고, 디자이너들은 그것을 적용해 독특한 자신만의 스타일을 만든다. 색을 자유자재로 활용하고 실험해서 궁극적으로 어떤 원칙도 무시할 수 있는 경지에 이르고 싶다면, 먼저 각각의 색이 가진 특성을 파악해야 하고, 색의 기초에 대해서도 깊이 알아야 할 것이다.

뉴턴의 빛 스펙트럼

영국의 물리학자이자 수학자, 천문학자인 아이작 뉴턴Isaac Newton은 그 유명한 중력의 법칙을 발견하기도 했지만, 색이 물질의 고유한 성질이 아니라 빛으로부터 나온다는 사실을 밝혀내기도 했다. 1676년 빛의 성질을 연구하던 뉴턴은 창문으로 들어오는 태양광을 프리즘에 통과시켰더니 그 빛이 빨간색, 주황색, 노란색, 초록색, 파란색, 남색, 보라색으로 나누어지는 것을 알게 되었다. 프리즘을 이용한 태양광 분해 실험을 통해 뉴턴은 태양광 속에 무수히 많은 광선들이 포함되어 있으며 빛의 색에 따라 파장이 다르다는 사실과, 각 파장의 빛을 합쳤더니 다시 원래의 백색광으로 돌아온다는 것을 증명해냈다. 이번 장에서는 색을 혼합하는 두 가지 원칙 또는 방법인 '가산 혼합'과 '감산 혼합'에 대해 알아보기로 하자.

가산 혼합

'가산 혼합additive process'은 빛을 가하여 색을 혼합하는 방식으로 빛의 혼합이라고도 한다. 가시광선 범위 내의 빛이 많이 혼합될수록 백색이 되고 명도가 높아진다. 가산 혼합에서는 빨강, 초록, 파랑의 3색을 여러 강도로 섞으면 어떤 색이라도 얻을 수 있는데, 이 3색을 가산 혼합의 3원색이라고 한다. 가령 빨강과 초록을 혼합하면 본래의 두 빛보다 밝은 노랑이 되고, 초록과 파랑을 섞으면 그것보다 밝은 시안이 되고, 파랑과 빨강을 섞으면 그보다 더 밝은 마젠타magenta가 된다. 이 과정은 색을 분리하는 데에도 쓰이며 이 덕분에 우리는 색을 보고 재현할 수 있다.

감산 혼합

색료의 혼합을 '감산 혼합subtractive process'이라 하며, 색이 혼합될수록 명도가 낮아지는 혼합 방식이다. 감산 혼합의 원색은 가산 혼합의 2차색인 시안, 마젠타, 노랑, 또는 가산 혼합의 원색이며 특정 파장을 흡수하면서 얻어진다. 백색광이 물질의 표면에 닿으면 이 물질은 모든 백색광 파장을 흡수하고 오직 자신의 '진짜' 색만을 반사하는데, 우리 눈이 그 색을 감지하게 된다.

마찬가지로 골프장의 잔디가 초록으로 보이는 것은 잔디 표면에서 반사된 빛의 파장만이 우리의 눈에 들어오기 때문인데, 그 나머지 빛의 파장은 잔디가 흡수해 우리 눈으로 지각할 수 없는 것이다. 감산 혼합은 반사된 색으로 이루어지기 때문에 백색광이 없으면 관찰할 수 없다. 밤이 되어 주위가 어두워지면 잔디가 더 이상 초록색으로 보이지 않는 것도 그런 이유에서다. 그리고 흰색은 모든 빛의 파장을 반사한 결과다.

기본 전제 다섯 가지를 기억하자.
가산 혼합의 원색은 빨강, 초록, 파랑(RGB)이다.

원색 두 가지를 같은 양으로 혼합하면 다음과 같은 2차색이 된다.

가산 혼합의 원색은 각각 보색을 가지고 있으며, 원색과 보색을 혼합하면 흰색이 된다.

빨강의 보색: 시안
초록의 보색: 마젠타
파랑의 보색: 노랑

세 가지 색을 동일하게 섞으면 흰색, 즉 백색광이 만들어지며, 백색광 안에는 가산 혼합의 색이 모두 포함되어 있다. 도식화하면, '빨강＋초록＋파랑＝하양'이 된다. 가산 혼합은 또한 RGB(Red, Green, Blue) 모델로도 알려져 있다. 이 책에서는 모든 색상을 CMYK(Cyan, Magenta, Yellow, Black)뿐 아니라 RGB값으로도 표기했다. 그렇다면 CMYK값이란 무엇일까? CMYK값은 감산 혼합을 통해 얻은 색을 말한다.

가산 혼합

감산 혼합의 기본적인 특징은 다음과 같다.
감산 혼합의 원색은 시안, 마젠타, 노랑(CMY)이다.

이 중 두 가지 원색을 같은 양으로 혼합하면 다음과 같은 2차색이 만들어진다.

감산 혼합의 세 가지 원색을 혼합하면 색이 없는 상태, 즉 검정이 된다.

원색과 보색은 서로 반대되는 관계에 있으며, 감산 혼합의 원색으로 검정을 만들려면 보색이 필요하다.

시안의 보색: 빨강
마젠타의 보색: 초록
노랑의 보색: 파랑

감산 혼합

색 대비

패션 분야에서는 직물의 부피와 질감으로 대비 효과를 내기도 하지만, 서로 다른 색을 배색해 그 효과를 만들어낼 수도 있다. 특히 부피나 질감을 활용하기 힘든 인쇄나 디자인 분야에서 색 대비color contrast는 매우 중요한 요소이다. 각각의 색을 단독으로 볼 때보다 색상의 차이를 강조하고자 할 때 우리는 색 대비를 사용하는데, 조화로운 색끼리 조합했을 때보다 훨씬 더 강한 시각적 결과물을 얻을 수 있다. 즉 색 대비는 시각적 충격을 일으켜 결과물을 구성하고 있는 각각의 요소로 사람들의 시선을 집중하게 만든다. 그러나 색이 지닌 고유한 성질을 제대로 알지 못하고 적절한 배색 비율을 찾는 충분한 연습이 수반되지 않으면, 자칫 불안하고 혼란스러운 결과만 가져올 수 있다. 난색과 한색을 중심으로 한 색상환color wheel에서 서로 마주 보는 위치에 놓인 색은 보색 관계를 이루는데, 이들을 배색하면 선명한 느낌을 준다. 무엇보다 가장 강렬한 대비는 검정과 하양을 나란히 놓았을 때 얻어진다. 전설적인 디자이너 샤넬Chanel(그림 3)도 검정과 하양을 병치하는 디자인을 즐겨 사용했으며, 지난 백 년 동안 수많은 디자이너의 손을 거쳐 끊임없이 재탄생되고 새롭게 변신을 거듭했던 색 조합이기도 하다.(그림4)

그림 3

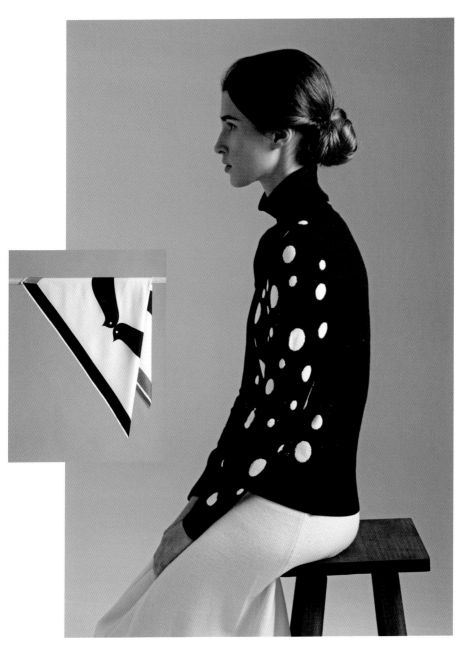

그림 4

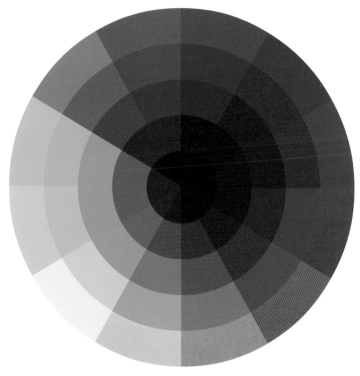

그림 5

명도가 다른 색을 배색했을 경우 밝은색은 보다 밝게, 어두운색은 보다 어둡게 느껴지면서 명도 차에 의한 대비 효과가 일어난다. 마찬가지로 색상환의 색 가운데 어두운 톤과 밝은 톤의 색을 조합해도 명도 대비가 일어나며, 심지어 같은 계열의 색끼리도 대비 효과를 만들 수 있다.(그림 5)

그림 6에서 밝은 초록은 상대적으로 훨씬 어두운 로열 블루royal blue와 대비된다. 둘 다 차가운 색에 속하지만, 초록에는 노랑의 요소가 많아 따뜻한 색의 성질도 지니고 있으며, 로열 블루는 파랑 계열 중에서도 색이 짙은 편이라 두 색을 나란히 놓으면 대비는 더욱 두드러진다.

그림 6

다시 말해서 보색 대비만큼, 어쩌면 더 자주 사용되는 것이 명암 대비이다. 여기에 덧붙여 명도 또는 채도가 매우 높은 색상을 검정과 함께 배치하면 놀랄 만큼 강한 대비가 일어난다. 검정과 코럴 레드coral red 사이의 대비는 무척 인상적이며, 면적 비율을 섬세하게 조절하면 효과가 더욱 증대된다.(그림 7)

그리고 바탕색이 검정일 경우, 밝은색으로 된 무늬나 패턴은 전체 디자인 구성에서 차지하는 비율이 적다 하더라도 그 실루엣이 또렷하게 전면에 드러난다.(그림 8)

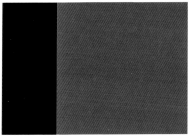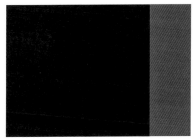

그림 7 그림 8

19

그림 9, 10

색 유사성

비슷한 톤의 색을 서로 대비시키면 색 유사성color affinity이 발현된다. 두 색이 근접한 색일수록 색의 성질은 더욱 강조되고, 색을 분리하는 경계는 점점 의미가 사라진다.(그림 9) 또한 부피감, 동적 효과, 깊이감도 생긴다.

　　여기서 중요한 것은 컬러 밸런스color balance이다. 즉 공통의 요소를 가진 원색, 2차색, 3차색 중에서 같은 채도의 색을 결합하거나 두 가지 이상의 다른 채도의 색을 배색하면서 색채의 균형을 맞추는 것인데, 이를 통해 우리는 색을 자유자재로 다룰 수 있게 된다.(그림 10)

패션은 말할 것도 없고 거의 모든 예술 분야에서 대비 효과는 흔히 사용되는 기법이다.

아래 클로드 모네Claude Monet의 작품을 보면 차가운 색과 따뜻한 색을 함께 사용했음에도 불구하고 그림 속 색들이 강렬한 대비를 이루기보다는 오히려 조화롭게 균형을 이루며 한 공간에 어우러진 것을 볼 수 있다.

배색의 무한한 가능성을 탐구하다 보면 우리는 조화의 신비에 대해 더 잘 이해하게 된다. 예전에도 어디선가 이야기한 적이 있지만 "비결은 시선에 있다"는 것이 나의 지론이다.

주변을 관찰하고, 예술과 자연과 사진을 관조하며, 그것을 컬러 팔레트로 옮기다 보면 우리는 어느새 자신만의 개성이 살아 있는 배색 스타일을 찾게 되고, 나아가 자신이 원하는 느낌을 정확하게 표현할 수 있다.

나는 단 하나의 이미지로도 얼마나 많은 색의 가능성을 보여줄 수 있는지, 또 색이 얼마나 많은 다채로운 감정들을 표현할 수 있는지를 독자들에게 보여주고 싶었다. 그리고 그 방식이 믿을 수 없을 만큼 쉽지만, 세련되고 정교하다고 자신한다. 눈으로 본 것을 색으로 분해하는 방법과 전달하고자 하는 감정 또는 분위기를 색으로 표현할 수 있는 여러 방법을 지면에 담았다. 이 책을 통해 독자들이 강력한 힘을 지닌 색의 마법을 터득하시길 바란다.

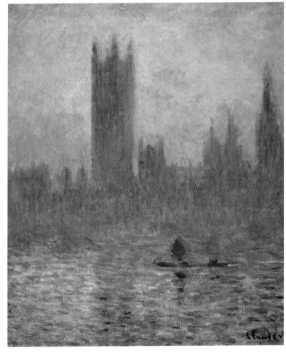

그림 11

이미지 출처

여는 이미지: 로린 웨이저 Lauren Wager

그림 1: 〈물놀이, 자비아 The Bath, Jávea〉, 호아킨 소로야 Joaquin Sorolla(1905),
뉴욕 메트로폴리탄 미술관 Metropolitan Museum 소장

그림 3: 샤넬 Chanel 소장

그림 4: 페르테가스 Pertegaz 소장(2017 SS 프리컬렉션; 루이스 안드레스 프라다 Luis Andrés Prada 사진)
모델: 바바라 토스 Barbara Tous(스페인 엘리트 모델 매니지먼트 Elite Model Management Spain)

그림 9: 릴리 퓰리처 Lilly Pulitzer 빈티지 원단, 〈사탕 옥수수 Sweet Corn〉

그림 11: 〈해질녘, 국회의사당 Houses of Parliament, Sunset〉, 클로드 모네 Claude Monet(1903~04),
워싱턴 내셔널 갤러리 National Gallery of Art, Washington 소장

닫는 이미지: 로런 웨이저 Lauren Wager

NAT

자연의 색

U R A L

색은 우리의 감각에 깊은 영향을 미친다. 색은 다양한 마음을 불러일으키며 우리의 기분과 감정에 영향을 준다. 그러므로 예술가로서 작품 활동을 하면서 색이 가진 힘을 마음속에 새기는 일은 무척 중요하다.

나의 창작 과정은 특정 분위기와 관련된 색을 선별하는 일부터 시작된다. 연분홍pale pink, 오프 화이트off-white, 엷은 파랑faint blue, 스모키 그레이smoky gray와 같은 내추럴 컬러는 내가 가장 선호하는 색이다. 이 색들은 마음을 차분하고 평온하게 해준다. 꾸미지 않은 소박한 아름다움과 대지와 맞닿은 듯한 푸근한 느낌을 주는 부드러운 자연의 색이다. 나는 내추럴 컬러로 팔레트를 구성할 때, 먼저 기본색

CMYK 8/8/14/0
RGB 239/233/223

CMYK 67/58/42/36
RGB 81/80/93

CMYK 8/2/2/3
RGB 233/239/244

CMYK 23/11/29/0
RGB 206/212/190

으로 크림, 오프 화이트나 카키khaki를 고른다. 그런 다음, 올리브 그린olive green이나 회색빛을 띤 파랑greyish-blue 같은 밝은 톤의 컬러와 중간 톤의 색을 두어 가지 더 찾는다. 팔레트를 마무리하는 단계에서는 보통 좀 더 진한 색, 예를 들면 부드러운 네이비muted navy 또는 초콜릿 브라운chocolate brown같은 색을 골라 대비 효과를 낸다. 가능한 배색 스타일은 무궁무진하게 많다.

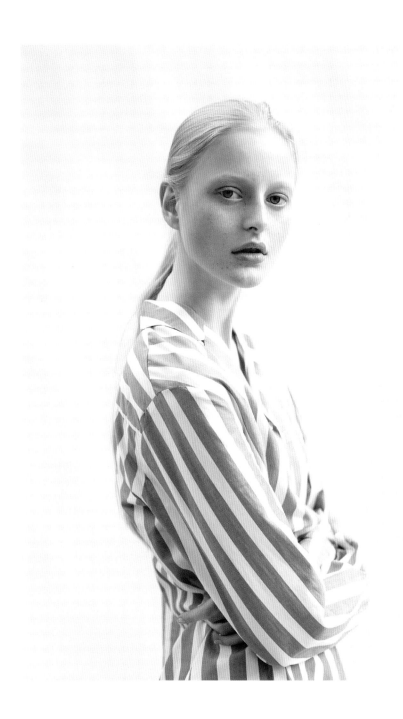

CMYK 4/18/20/0
RGB 244/217/203

CMYK 35/18/42/3
RGB 178/187/158

CMYK 56/28/36/9
RGB 121/151/151

CMYK 6/5/4/0
RGB 241/241/243

CMYK 20/14/13/0
RGB 213/214/217

CMYK 2/7/13/0
RGB 251/239/225

CMYK 0/23/22/0
RGB 251/211/197

CMYK 17/29/34/4
RGB 212/182/164

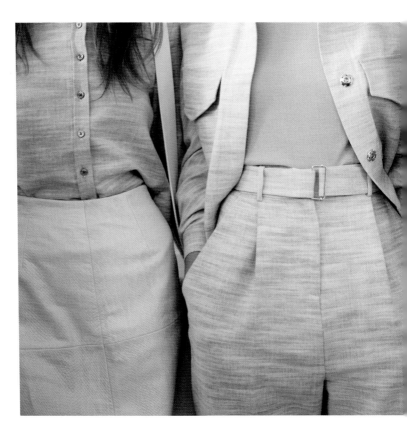

나는 요즘 집착에 가까울 만큼
연분홍과 회색에 몰입해 있다.
차분하고 **중성**적인 색이다.
온종일 보고 있어도 질리지 않는다!

● **CMYK** 12/40/51/2
RGB 222/166/127

○ **CMYK** 37/0/21/0
RGB 172/217/212

● **CMYK** 77/65/32/17
RGB 76/83/118

CMYK 0/11/10/0
RGB 253/234/227

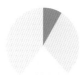

CMYK 54/34/39/3
RGB 133/150/149

CMYK 15/10/15/0
RGB 224/223/218

CMYK 5/6/11/0
RGB 245/240/230

CMYK 1/14/16/0
RGB 251/228/215

CMYK 0/8/7/0
RGB 254/240/235

CMYK 68/63/47/29
RGB 86/81/94

CMYK 32/14/22/1
RGB 186/201/199

CMYK 12/0/47/0
RGB 235/236/161

CMYK 16/42/58/4
RGB 211/156/111

CMYK 3/20/26/0
RGB 246/215/192

CMYK 4/5/14/0
RGB 248/242/226

CMYK 2/17/19/0
RGB 249/221/206

CMYK 33/57/48/31
RGB 142/98/93

CMYK 16/8/29/0
RGB 224/224/194

CMYK 57/20/34/3
RGB 120/166/167

CMYK 17/20/38/2
RGB 217/198/164

CMYK 24/32/34/8
RGB 192/167/155

CMYK 0/22/21/0
RGB 251/213/198

CMYK 12/62/62/2
RGB 216/120/92

CMYK 0/18/18/0
RGB 252/220/207

CMYK 10/3/4/0
RGB 233/240/244

CMYK 61/46/32/16
RGB 108/116/134

CMYK 24/33/34/8
RGB 191/165/155

CMYK 76/35/41/20
RGB 60/117/126

CMYK 41/31/31/10
RGB 155/156/158

CMYK 16/0/14/0
RGB 223/239/228

CMYK 16/42/58/4
RGB 211/156/111

CMYK 12/0/11/0
RGB 231/243/234

CMYK 1/17/22/0
RGB 251/221/201

CMYK 1/44/42/0
RGB 243/166/142

CMYK 68/63/47/29
RGB 87/80/93

CMYK 12/0/11/0
RGB 231/243/234

CMYK 15/10/13/0
RGB 223/223/221

CMYK 11/4/2/0
RGB 232/238/247

CMYK 40/31/30/9
RGB 159/159/161

CMYK 16/21/1/0
RGB 218/207/230

CMYK 36/62/41/28
RGB 141/92/100

CMYK 56/54/37/24
RGB 113/101/115

CMYK 6/17/26/0
RGB 240/217/193

CMYK 32/20/1/0
RGB 185/195/228

CMYK 6/31/58/0
RGB 239/186/120

CMYK 56/28/36/9
RGB 121/151/151

CMYK 0/11/10/0
RGB 253/234/227

CMYK 12/0/11/0
RGB 231/243/234

CMYK 6/3/34/0
RGB 245/239/189

CMYK 58/42/36/20
RGB 109/119/129

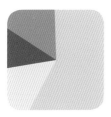

CMYK 53/25/36/7
RGB 130/157/150

CMYK 15/19/37/0
RGB 223/205/170

CMYK 0/18/18/0
RGB 252/220/207

CMYK 57/58/41/15
RGB 119/102/116

CMYK 61/47/40/9
RGB 114/122/132

CMYK 4/2/31/0
RGB 250/243/196

CMYK 27/13/19/0
RGB 198/208/207

CMYK 7/2/2/0
RGB 241/246/249

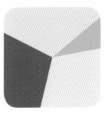

CMYK 3/20/26/0
RGB 246/215/192

CMYK 2/41/40/0
RGB 243/172/148

CMYK 12/17/0/0
RGB 226/216/236

CMYK 57/58/41/15
RGB 119/102/116

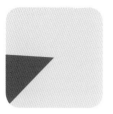

CMYK 25/10/3/0
RGB 201/217/236

CMYK 57/58/41/15
RGB 119/102/116

CMYK 0/18/18/0
RGB 252/220/207

CMYK 15/19/37/0
RGB 223/205/170

CMYK 30/22/28/4
RGB 186/185/178

CMYK 12/6/26/0
RGB 232/230/202

CMYK 4/2/31/0
RGB 250/243/196

CMYK 27/13/19/0
RGB 198/208/207

CMYK 61/47/40/9
RGB 114/122/132

CMYK 20/9/1/0
RGB 211/224/242

CMYK 4/3/3/0
RGB 247/246/247

CMYK 57/58/41/15
RGB 119/102/116

CMYK 62/50/35/8
RGB 112/117/136

CMYK 0/19/18/0
RGB 252/219/206

CMYK 31/4/18/0
RGB 187/217/215

CMYK 57/58/41/15
RGB 119/102/116

CMYK 14/26/28/2
RGB 221/193/179

CMYK 12/17/0/0
RGB 226/216/236

CMYK 4/3/3/0
RGB 247/246/247

CMYK 16/16/18/0
RGB 220/212/207

CMYK 12/0/11/0
RGB 231/243/234

CMYK 21/19/49/3
RGB 208/195/145

CMYK 10/0/47/0
RGB 239/238/163

CMYK 57/58/41/15
RGB 119/102/116

CMYK 15/19/37/0
RGB 224/205/171

CMYK 2/3/11/0
RGB 252/247/233

CMYK 49/24/32/5
RGB 142/166/166

CMYK 32/14/13/0
RGB 184/203/214

CMYK 7/2/2/0
RGB 241/245/249

CMYK 41/33/32/0
RGB 165/163/166

CMYK 0/18/18/0
RGB 252/220/207

CMYK 10/0/47/0
RGB 239/238/163

CMYK 21/19/49/3
RGB 208/195/145

CMYK 10/0/47/0
RGB 239/238/163

CMYK 56/30/38/2
RGB 128/155/154

CMYK 27/36/54/14
RGB 178/149/114

CMYK 2/41/40/0
RGB 243/172/148

CMYK 4/9/23/0
RGB 246/233/206

CMYK 61/47/40/9
RGB 114/122/132

CMYK 1/17/22/0
RGB 251/221/201

CMYK 69/63/47/29
RGB 85/80/93

CMYK 12/0/11/0
RGB 231/243/234

CMYK 57/58/41/15
RGB 119/102/106

CMYK 28/20/20/2
RGB 192/193/196

CMYK 12/0/11/0
RGB 231/243/234

CMYK 12/16/37/0
RGB 231/212/173

CMYK 4/3/3/0
RGB 247/246/247

CMYK 9/0/47/0
RGB 241/238/162

CMYK 69/63/47/29
RGB 85/80/93

CMYK 27/13/19/0
RGB 197/208/206

CMYK 5/14/23/0
RGB 244/223/202

CMYK 9/0/47/0
RGB 241/238/162

CMYK 69/63/47/29
RGB 85/80/93

CMYK 27/13/19/0
RGB 197/208/206

CMYK 4/3/3/0
RGB 247/246/247

CMYK 22/8/6/6
RGB 199/213/224

CMYK 15/19/37/0
RGB 223/205/170

CMYK 7/2/2/0
RGB 241/245/249

CMYK 13/14/15/0
RGB 227/219/215

CMYK 1/5/10/0
RGB 253/244/233

CMYK 2/18/18/0
RGB 248/220/207

CMYK 23/43/56/12
RGB 188/143/109

CMYK 56/22/34/0
RGB 126/169/169

CMYK 51/48/30/14
RGB 132/121/138

CMYK 26/18/0/0
RGB 197/204/233

CMYK 10/13/28/0
RGB 233/219/192

CMYK 27/13/19/0
RGB 198/208/207

CMYK 91/96/9/2
RGB 67/45/127

CMYK 0/19/18/0
RGB 252/219/206

CMYK 27/13/19/0
RGB 197/208/206

CMYK 32/62/41/26
RGB 150/96/103

CMYK 0/18/18/0
RGB 252/220/207

CMYK 2/41/40/0
RGB 243/172/148

CMYK 20/9/37/0
RGB 215/217/178

CMYK 31/26/30/6
RGB 181/175/167

CMYK 22/6/8/0
RGB 208/225/233

CMYK 2/6/20/0
RGB 251/240/214

CMYK 71/52/46/40
RGB 68/83/90

CMYK 0/34/50/0
RGB 248/186/136

CMYK 4/7/14/0
RGB 247/238/224

CMYK 30/5/27/0
RGB 191/216/197

CMYK 2/18/18/0
RGB 248/220/207

CMYK 39/62/57/18
RGB 150/99/91

CMYK 25/19/18/0
RGB 202/201/203

CMYK 13/2/2/0
RGB 228/240/248

CMYK 12/6/26/0
RGB 231/230/202

CMYK 50/37/31/12
RGB 133/139/149

CMYK 61/47/40/9
RGB 114/122/132

CMYK 7/2/2/0
RGB 241/245/249

CMYK 12/6/26/0
RGB 231/230/202

CMYK 25/0/14/0
RGB 204/231/227

CMYK 15/17/25/1
RGB 222/209/194

CMYK 71/52/46/40
RGB 68/83/90

CMYK 41/33/32/0
RGB 165/163/166

CMYK 2/7/13/0
RGB 251/239/225

CMYK 26/18/0/0
RGB 197/204/233

CMYK 32/6/19/0
RGB 185/214/212

CMYK 24/32/34/88
RGB 192/167/155

CMYK 9/0/47/0
RGB 240/238/163

CMYK 56/30/38/2
RGB 128/155/155

CMYK 26/18/0/0
RGB 197/204/233

CMYK 62/49/38/26
RGB 98/103/115

CMYK 17/2/4/0
RGB 218/235/243

CMYK 12/16/37/0
RGB 231/212/173

CMYK 14/18/39/1
RGB 224/206/167

CMYK 56/50/44/36
RGB 99/94/96

CMYK 25/19/18/0
RGB 202/201/203

CMYK 12/0/11/0
RGB 231/243/234

CURIO

호기심의 색

SITY

호기심을 자아내는 독특한 컬러 팔레트를 만들기 위해서는 먼저 호기심이 많은 사람이 되어야 한다. 거침없이 새로운 배색에 도전해보라. 코럴과 터쿼이즈를, 하늘색sky blue와 진한 빨강deep red을, 푸크시아fuchsia와 민트그린mint green을 조합해보자. 모든 선입견을 버리고, 의미의 경계도 무시하자. 새로운 뭔가를 발견하겠다는 마음으로 모든 가능성을 열어놓고 새롭게 시작해야 한다. 텅 빈 캔버스에서 작업을 시작하는 것은 예술적 표현을 위한 강력한 토대이자, 창조적 발전을 위한 필수 요소이다. 마음이 이끄는 대로 가다 보면 다채로운 색이 어우러지거나 특이한 소재가 대조를 이루는 독특한 콘셉트에

이르기도 한다. 장난스럽고, 즐거우며, 예상을 벗어난, 밝고 대담한 컬러 팔레트에서 특별하고 신기한 느낌을 얻을 수 있다. 알지 못하는 세계를 탐험하는 일을 두려워하지 마라. 가장 예측할 수 없는 선택이 때로는 가장 아름다운 법이니까.

CMYK 20/0/92/0
RGB 223/221/85

CMYK 13/0/12/0
RGB 230/242/232

CMYK 0/82/0/0
RGB 234/75/148

CMYK 0/64/74/0
RGB 239/119/71

CMYK 58/0/12/0
RGB 103/197/222

CMYK 76/9/52/0
RGB 33/164/143

CMYK 22/0/56/0
RGB 214/225/141

CMYK 0/43/0/0
RGB 244/175/207

CMYK 39/0/13/0
RGB 166/217/226

CMYK 0/38/91/0
RGB 248/171/30

CMYK 0/25/7/0
RGB 250/210/219

CMYK 0/93/1/0
RGB 231/35/133

무지갯빛의 반투명한 소재는
특별한 시각적 매력을 발산한다.
신기한 느낌을 넘어 영원히
눈을 뗄 수 없도록 나를 **압도**한다.

CMYK 3/32/1/0
RGB 242/195/219

CMYK 20/0/52/0
RGB 218/228/151

CMYK 56/22/4/0
RGB 120/172/215

CMYK 0/38/91/0
RGB 248/171/30

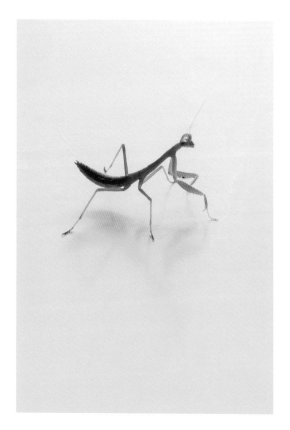

CMYK 6/0/67/0
RGB 248/237/111

CMYK 71/0/11/0
RGB 20/185/220

CMYK 14/77/0/0
RGB 214/90/156

CMYK 7/0/9/0
RGB 242/248/239

CMYK 76/35/41/20
RGB 59/117/125

CMYK 11/3/92/0
RGB 239/225/8

CMYK 19/0/11/0
RGB 215/236/233

CMYK 16/88/0/0
RGB 207/56/141

CMYK 0/64/73/0
RGB 239/119/72

CMYK 60/0/31/0
RGB 104/193/189

CMYK 0/85/82/0
RGB 232/65/48

CMYK 0/39/0/0
RGB 245/183/212

CMYK 22/0/56/0
RGB 214/225/141

CMYK 27/99/90/28
RGB 147/26/30

CMYK 33/0/9/0
RGB 182/223/233

CMYK 0/72/67/0
RGB 236/100/78

CMYK 64/0/57/0
RGB 97/185/139

CMYK 11/0/69/0
RGB 239/233/105

CMYK 0/43/0/0
RGB 244/175/207

CMYK 9/4/100/0
RGB 244/225/0

CMYK 79/41/44/12
RGB 58/115/125

CMYK 75/14/10/0
RGB 5/165/210

CMYK 14/45/92/3
RGB 215/147/39

CMYK 0/64/73/0
RGB 239/119/72

CMYK 74/92/25/15
RGB 91/47/104

CMYK 0/93/1/0
RGB 231/35/133

CMYK 20/0/92/0
RGB 223/221/25

CMYK 27/76/0/0
RGB 191/88/156

CMYK 0/90/91/0
RGB 230/50/33

CMYK 2/6/20/0
RGB 251/240/214

CMYK 36/0/16/0
RGB 176/220/221

● CMYK 34/57/0/0
RGB 180/128/183

● CMYK 75/16/7/0
RGB 9/163/211

● CMYK 0/76/72/0
RGB 235/91/68

● CMYK 60/0/31/0
RGB 101/193/190

● CMYK 20/0/92/0
RGB 223/221/25

● CMYK 82/29/21/0
RGB 0/141/179

● CMYK 78/12/53/0
RGB 27/159/140

● CMYK 18/0/97/0
RGB 227/223/0

● CMYK 0/93/1/0
RGB 231/35/133

● CMYK 58/0/12/0
RGB 103/197/222

● CMYK 98/79/45/51
RGB 22/42/65

● CMYK 23/80/0/0
RGB 198/80/152

● CMYK 0/62/69/0
RGB 239/123/81

● CMYK 0/25/7/0
RGB 250/210/219

● CMYK 54/0/71/0
RGB 135/193/108

● CMYK 63/0/60/0
RGB 100/185/133

● CMYK 0/18/25/0
RGB 252/219/195

● CMYK 0/57/50/0
RGB 241/138/117

● CMYK 79/41/44/12
RGB 58/115/125

● CMYK 3/6/20/0
RGB 251/239/214

● CMYK 58/0/12/0
RGB 103/197/202

● CMYK 100/93/29/18
RGB 38/45/99

● CMYK 0/45/74/0
RGB 245/160/78

● CMYK 19/0/11/0
RGB 216/236/233

● CMYK 57/0/29/0
RGB 112/196/192

● CMYK 0/61/4/0
RGB 239/133/176

● CMYK 0/76/72/0
RGB 235/91/68

CMYK 15/45/100/1
RGB 218/148/6

CMYK 57/0/29/0
RGB 112/196/192

CMYK 20/0/92/0
RGB 223/221/25

CMYK 75/16/7/0
RGB 9/163/211

CMYK 73/94/29/17
RGB 92/44/99

CMYK 14/93/2/0
RGB 210/42/134

CMYK 75/16/7/0
RGB 9/163/211

CMYK 83/60/35/23
RGB 57/83/112

CMYK 88/67/41/34
RGB 44/66/91

CMYK 22/0/87/0
RGB 218/220/53

CMYK 0/95/91/0
RGB 229/36/32

CMYK 15/10/13/0
RGB 223/223/221

CMYK 79/41/44/12
RGB 58/115/125

CMYK 64/1/30/0
RGB 86/189/190

CMYK 0/58/75/0
RGB 241/132/72

CMYK 20/0/92/0
RGB 223/221/25

CMYK 0/23/33/0
RGB 251/209/177

CMYK 33/0/9/0
RGB 182/223/233

CMYK 60/0/31/0
RGB 104/193/189

CMYK 8/0/74/0
RGB 245/233/91

CMYK 26/100/100/27
RGB 150/25/20

CMYK 14/93/2/0
RGB 210/42/134

CMYK 23/80/0/0
RGB 198/80/152

CMYK 0/37/82/0
RGB 249/175/60

CMYK 91/96/9/2
RGB 67/45/127

CMYK 63/0/60/0
RGB 100/185/133

CMYK 0/76/72/0
RGB 235/91/68

● CMYK 0/43/0/0
RGB 244/175/207

● CMYK 0/62/64/0
RGB 239/125/89

● CMYK 52/0/72/0
RGB 143/194/93

● CMYK 81/28/20/4
RGB 0/139/176

● CMYK 79/41/44/11
RGB 59/115/126

● CMYK 0/17/5/0
RGB 252/225/231

● CMYK 33/0/9/0
RGB 182/223/233

● CMYK 84/65/37/19
RGB 59/80/110

● CMYK 0/59/80/0
RGB 240/129/60

● CMYK 0/85/82/0
RGB 232/65/48

● CMYK 3/6/20/0
RGB 251/239/214

● CMYK 23/80/0/0
RGB 198/80/152

● CMYK 58/0/12/0
RGB 103/197/222

● CMYK 0/93/2/0
RGB 231/37/133

● CMYK 94/79/47/49
RGB 32/43/65

● CMYK 52/0/77/0
RGB 143/194/93

● CMYK 33/0/10/0
RGB 181/223/233

● CMYK 89/72/52/63
RGB 30/40/52

● CMYK 0/25/7/0
RGB 250/210/219

● CMYK 22/0/56/0
RGB 214/225/141

● CMYK 79/41/44/12
RGB 58/115/125

● CMYK 60/0/31/0
RGB 101/193/190

● CMYK 0/62/69/0
RGB 239/123/81

● CMYK 73/94/29/17
RGB 92/44/99

● CMYK 23/80/0/0
RGB 198/80/152

● CMYK 20/0/92/0
RGB 223/221/25

● CMYK 0/37/82/0
RGB 249/175/60

CMYK 52/0/77/0
RGB 143/194/93

CMYK 0/25/7/0
RGB 250/210/219

CMYK 25/0/14/0
RGB 204/231/227

CMYK 34/57/0/0
RGB 180/128/183

CMYK 81/28/20/4
RGB 0/139/176

CMYK 0/15/22/0
RGB 253/226/203

CMYK 60/0/31/0
RGB 104/193/189

CMYK 15/45/100/1
RGB 218/148/7

CMYK 22/0/56/0
RGB 214/225/141

CMYK 0/93/2/0
RGB 231/37/133

CMYK 79/41/44/12
RGB 58/115/125

CMYK 22/0/56/0
RGB 214/225/141

CMYK 8/0/74/0
RGB 245/233/91

CMYK 0/45/74/0
RGB 245/160/78

CMYK 32/6/19/0
RGB 185/214/212

CMYK 29/0/22/0
RGB 195/226/211

CMYK 88/67/41/34
RGB 44/66/91

CMYK 0/45/74/0
RGB 245/160/78

CMYK 20/56/0/0
RGB 206/136/186

CMYK 19/0/11/0
RGB 212/236/233

CMYK 9/4/100/0
RGB 244/225/0

CMYK 79/41/44/11
RGB 59/115/126

CMYK 22/100/92/14
RGB 175/26/32

CMYK 20/0/92/0
RGB 223/221/25

CMYK 0/64/73/0
RGB 239/119/72

CMYK 73/94/29/17
RGB 92/44/99

CMYK 60/0/31/0
RGB 104/193/189

CMYK 9/4/100/0
RGB 244/225/0

CMYK 80/64/0/0
RGB 73/94/168

CMYK 33/0/10/0
RGB 181/223/233

CMYK 0/72/67/0
RGB 236/100/78

CMYK 0/37/82/0
RGB 249/175/60

CMYK 23/64/0/0
RGB 199/117/174

CMYK 0/43/0/0
RGB 244/175/207

CMYK 91/100/14/4
RGB 68/39/117

CMYK 60/0/31/0
RGB 104/193/189

CMYK 0/14/2/0
RGB 252/231/239

CMYK 0/58/75/0
RGB 241/132/72

CMYK 84/65/37/19
RGB 59/80/110

CMYK 0/76/72/0
RGB 235/90/68

CMYK 60/0/31/0
RGB 104/193/189

CMYK 11/8/10/0
RGB 231/230/229

CMYK 75/16/7/0
RGB 9/163/211

CMYK 60/0/31/0
RGB 101/193/190

CMYK 0/72/67/0
RGB 236/100/78

CMYK 84/65/37/19
RGB 59/80/110

CMYK 0/93/1/0
RGB 231/35/133

CMYK 0/62/64/0
RGB 239/125/90

CMYK 0/43/0/0
RGB 244/175/207

CMYK 21/0/13/0
RGB 211/234/230

CMYK 15/45/100/1
RGB 218/148/7

CMYK 0/21/9/0
RGB 250/216/220

CMYK 94/79/47/49
RGB 32/43/75

CMYK 19/0/11/0
RGB 215/236/233

DRE

꿈의 색

꿈 하면 우리의 마음은 안개 낀 미지의 곳을 헤매고 있다. 추상적이고 비현실적이며 신비로운 마력이 느껴진다. 이 몽환적인 분위기에서는 시간도 멈추고, 부드러운 빛이 여기저기 반사되어 일렁인다. 시공간을 초월한 듯한 상태에서 색은 아련하고 잔잔하고 아름답다. 꿈꾸는 듯한 감미로운 컬러 팔레트는 햇빛을 듬뿍 받은 파스텔색, 따뜻한 뉴트럴 컬러, 그리고 빛바랜 보석색 톤으로 이루어진다.

색을 결합할 때는 먼저 각각의 색이 지닌 의미를 떠올려보고, 다른 색과 배치했을 때 어떤 분위기를 낼지 먼저 생각해보라. 더스티 핑크dusty pink는 향수를

CMYK 1/22/31/0
RGB 250/211/180

CMYK 17/29/34/4
RGB 212/182/164

CMYK 5/11/48/0
RGB 247/225/155

CMYK 7/7/13/0
RGB 241/236/225

불러일으키고, 스프링 옐로우spring yellow는 부드럽고 달콤하며, 라이트 그린light green은 마음을 진정시키고, 베이지beige는 중성적이면서 마음을 편안하게 해준다. 이러한 톤의 컬러와 그 의미들이 모여 '꿈같은' 느낌의 정의를 이룬다. 이처럼 컬러 팔레트는 꿈이 만든 감각과 같은 초현실적인 이미지를 우리의 눈을 통해 창조한다.

CMYK 0/23/22/0
RGB 251/211/197

CMYK 6/63/38/0
RGB 230/123/128

CMYK 14/77/0/0
RGB 214/90/156

CMYK 5/6/11/0
RGB 245/240/230

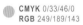

CMYK 0/6/43/0
RGB 255/237/168

CMYK 0/33/46/0
RGB 249/189/143

CMYK 2/18/9/0
RGB 248/221/222

CMYK 0/6/7/0
RGB 254/244/238

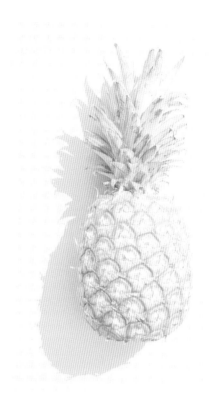

내가 꾸는 **백일몽**은
햇빛을 담뿍 머금은
파스텔 빛을 하고 있다.

● **CMYK** 0/32/24/0
　RGB 248/193/184

　CMYK 0/10/17/0
　RGB 254/236/217

● **CMYK** 32/38/18/2
　RGB 182/162/181

● **CMYK** 4/47/5/0
　RGB 236/162/193

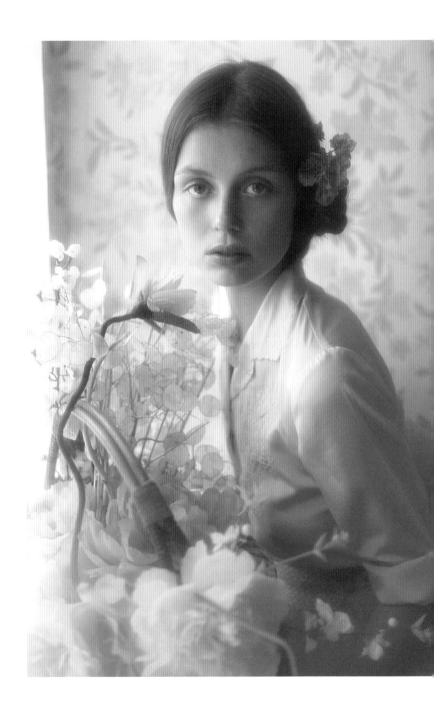

CMYK 0/31/11/0
RGB 248/198/206

CMYK 2/41/40/0
RGB 243/172/148

CMYK 16/6/41/0
RGB 226/225/171

CMYK 0/10/17/0
RGB 254/236/217

"어떤 빛깔은 **꿈**속에만
존재해서 깨어 있는
시간의 스펙트럼 안에서는 **부재**한다."
— 테리 길레메츠Terri Guillemets

CMYK 0/17/10/0
RGB 252/224/222

CMYK 16/6/41/0
RGB 226/225/171

CMYK 26/33/15/1
RGB 197/176/193

CMYK 0/30/45/0
RGB 250/195/149

CMYK 16/3/13/0
RGB 223/234/228

CMYK 0/10/17/0
RGB 254/236/217

CMYK 20/14/13/0
RGB 213/214/217

CMYK 0/10/17/0
RGB 254/236/217

CMYK 0/17/10/0
RGB 252/224/222

CMYK 2/7/13/0
RGB 251/239/225

CMYK 8/18/10/0
RGB 235/216/220

CMYK 20/14/13/0
RGB 213/214/217

CMYK 25/0/14/0
RGB 204/231/227

CMYK 0/32/24/0
RGB 248/193/184

CMYK 49/0/23/0
RGB 141/206/205

CMYK 0/16/12/0
RGB 252/226/219

CMYK 9/22/40/1
RGB 235/204/162

CMYK 1/5/9/0
RGB 253/244/235

CMYK 6/15/7/0
RGB 241/224/228

CMYK 17/2/4/0
RGB 218/235/243

CMYK 16/3/11/0
RGB 222/235/231

CMYK 0/43/3/0
RGB 244/173/203

CMYK 6/3/34/0
RGB 245/239/189

CMYK 42/53/24/6
RGB 157/125/150

CMYK 32/60/34/15
RGB 165/108/123

CMYK 0/33/46/0
RGB 249/189/143

CMYK 2/40/0/0
RGB 243/180/210

 CMYK 16/3/11/0
RGB 222/235/231

CMYK 28/20/20/2
RGB 192/193/195

CMYK 0/17/10/0
RGB 252/224/222

CMYK 0/32/24/0
RGB 248/193/184

CMYK 9/22/40/1
RGB 235/204/162

CMYK 0/7/33/0
RGB 255/236/188

CMYK 24/0/9/0
RGB 205/232/236

CMYK 25/19/18/0
RGB 202/201/203

CMYK 0/11/10/0
RGB 253/234/227

CMYK 0/17/10/0
RGB 252/224/222

CMYK 0/10/17/0
RGB 254/236/217

CMYK 0/32/24/0
RGB 248/193/184

CMYK 9/29/1/0
RGB 231/198/222

CMYK 1/5/9/0
RGB 253/244/235

CMYK 0/16/43/0
RGB 254/219/161

CMYK 20/6/29/0
RGB 214/223/194

CMYK 0/14/41/0
RGB 255/224/168

CMYK 2/7/12/0
RGB 251/239/227

CMYK 37/0/21/0
RGB 172/217/212

CMYK 15/13/7/0
RGB 222/220/228

CMYK 0/11/12/0
RGB 253/234/223

CMYK 0/30/45/0
RGB 250/194/148

CMYK 15/35/10/0
RGB 219/181/201

CMYK 11/0/57/0
RGB 238/235/138

CMYK 2/18/9/0
RGB 248/221/222

CMYK 20/56/0/0
RGB 206/136/186

CMYK 0/30/34/0
RGB 249/197/169

CMYK 6/15/7/0
RGB 241/224/228

CMYK 6/3/34/0
RGB 245/239/189

CMYK 0/11/12/0
RGB 253/234/223

CMYK 20/56/0/0
RGB 206/136/186

CMYK 4/0/22/0
RGB 249/248/216

CMYK 25/0/14/0
RGB 204/231/227

CMYK 0/30/45/0
RGB 250/194/148

CMYK 12/31/7/0
RGB 226/190/210

CMYK 8/0/59/0
RGB 245/238/134

CMYK 25/0/14/0
RGB 205/231/227

CMYK 20/56/0/0
RGB 206/136/186

CMYK 35/64/38/5
RGB 173/108/124

CMYK 24/0/9/0
RGB 205/232/236

CMYK 7/19/38/0
RGB 240/210/169

CMYK 2/41/40/0
RGB 243/172/148

CMYK 7/20/38/0
RGB 240/209/168

CMYK 32/38/18/2
RGB 182/162/181

CMYK 9/29/1/0
RGB 231/198/222

CMYK 2/6/20/0
RGB 251/240/214

CMYK 15/19/37/0
RGB 223/205/170

CMYK 0/11/12/0
RGB 253/234/223

CMYK 25/19/18/0
RGB 202/201/203

CMYK 11/0/57/0
RGB 238/235/139

CMYK 9/29/1/0
RGB 231/198/222

CMYK 0/11/12/0
RGB 253/234/223

CMYK 16/3/11/0
RGB 222/235/231

CMYK 32/38/18/2
RGB 182/162/181

CMYK 7/38/1/0
RGB 234/180/211

CMYK 2/0/18/0
RGB 252/250/222

CMYK 0/28/20/0
RGB 249/202/195

CMYK 0/40/1/0
RGB 245/181/209

CMYK 24/0/20/0
RGB 206/231/216

CMYK 0/11/30/0
RGB 255/231/191

CMYK 8/0/59/0
RGB 244/237/134

CMYK 16/0/25/0
RGB 224/236/208

CMYK 0/26/31/0
RGB 250/204/177

CMYK 9/29/1/0
RGB 231/198/222

CMYK 20/10/1/0
RGB 211/221/241

CMYK 25/0/14/0
RGB 204/231/227

CMYK 2/18/9/0
RGB 248/221/222

CMYK 0/30/45/0
RGB 250/195/149

CMYK 20/56/0/0
RGB 206/136/186

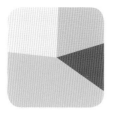

CMYK 25/19/18/0
RGB 202/201/203

CMYK 35/64/38/5
RGB 173/108/124

CMYK 0/28/19/0
RGB 249/202/196

CMYK 6/15/7/0
RGB 240/224/228

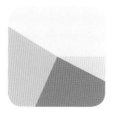

CMYK 8/0/59/0
RGB 244/237/134

CMYK 13/14/15/0
RGB 227/219/215

CMYK 20/56/0/0
RGB 206/136/186

CMYK 0/26/31/0
RGB 250/204/177

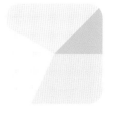

CMYK 16/8/0/0
RGB 221/228/245

CMYK 48/0/22/0
RGB 141/206/207

CMYK 16/5/27/0
RGB 223/229/201

CMYK 0/6/7/0
RGB 254/244/238

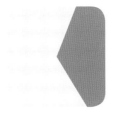

CMYK 21/0/1/0
RGB 210/236/250

CMYK 20/56/0/0
RGB 206/136/186

CMYK 0/10/17/0
RGB 254/236/217

CMYK 12/5/39/0
RGB 233/230/176

CMYK 0/27/12/0
RGB 249/206/208

CMYK 0/57/42/0
RGB 241/139/130

CMYK 0/8/12/0
RGB 254/240/227

CMYK 0/23/9/0
RGB 250/214/219

CMYK 2/40/41/0
RGB 243/174/147

CMYK 4/35/0/0
RGB 239/189/217

CMYK 0/23/9/0
RGB 250/214/219

CMYK 0/57/42/0
RGB 241/139/130

CMYK 21/4/16/0
RGB 212/228/220

CMYK 35/50/20/9
RGB 168/131/157

CMYK 0/28/19/0
RGB 249/202/196

CMYK 0/16/12/0
RGB 252/226/219

CMYK 9/29/1/0
RGB 231/198/222

CMYK 40/52/0/0
RGB 167/136/190

CMYK 7/19/37/0
RGB 240/211/171

CMYK 7/19/37/0
RGB 240/211/171

CMYK 29/0/22/0
RGB 195/226/211

CMYK 0/16/12/0
RGB 252/226/219

CMYK 35/50/20/9
RGB 168/131/157

CMYK 0/11/30/0
RGB 255/230/191

CMYK 0/32/24/0
RGB 248/193/184

CMYK 15/35/10/0
RGB 219/181/201

CMYK 0/6/7/0
RGB 254/244/238

CMYK 5/27/54/0
RGB 242/196/133

CMYK 23/0/20/0
RGB 207/231/216

CMYK 0/11/12/0
RGB 253/234/223

CMYK 15/19/37/0
RGB 224/205/171

CMYK 9/29/1/0
RGB 231/198/222

CMYK 19/0/32/0
RGB 218/232/193

CMYK 15/19/37/0
RGB 224/205/171

CMYK 8/0/58/0
RGB 244/237/135

CMYK 0/11/12/0
RGB 253/234/223

CMYK 9/29/1/0
RGB 231/198/222

CMYK 25/0/14/0
RGB 204/231/227

CMYK 17/20/38/2
RGB 217/198/164

CMYK 16/8/0/0
RGB 221/228/245

CMYK 0/11/12/0
RGB 253/234/223

CMYK 32/38/18/2
RGB 182/162/181

CMYK 0/11/12/0
RGB 253/234/224

CMYK 13/14/15/0
RGB 227/219/215

CMYK 19/0/32/0
RGB 218/232/193

CMYK 16/8/0/0
RGB 221/228/245

CMYK 8/0/58/0
RGB 244/237/135

CMYK 24/0/9/0
RGB 205/232/236

CMYK 0/11/12/0
RGB 253/234/223

CMYK 17/20/38/2
RGB 217/198/164

CMYK 54/6/36/0
RGB 129/192/178

CMYK 20/56/0/0
RGB 206/136/186

CMYK 16/6/41/0
RGB 226/225/171

CMYK 0/11/12/0
RGB 253/234/223

MAG

마법의 색

CMYK 98/79/45/51
RGB 22/42/65

CMYK 42/53/24/6
RGB 157/125/150

CMYK 17/2/4/0
RGB 218/235/243

CMYK 31/4/18/0
RGB 187/217/215

마법이 진짜 있을까? 불가사의의 영역이라 그만큼 강한 호기심을 자극하는 것도 없지만, 두려움의 대상이 되기도 한다. 어렸을 적 나는 매직 에이트 볼 Magic 8-ball이라는 미래를 점쳐주는 크리스탈볼 장난감에 빠져 있었다. 위자보드Ouija board는 늘 눈에 띄지 않는 깊숙한 곳에 숨겨 놓고는 했는데, 그것만 있으면 죽은 영혼과 대화를 나눌 수 있었다. 진짜 마력은 심령술에 있다고 믿었기에 위자보드를 보는 것만으로 소름 끼치듯 무서웠다. 마법은 내게 기묘한 감정을 남겼다. 호기심에 눈길이 자꾸만 그쪽으로 가면서도 너무 많이 캐묻지 않으려고 조심했다. 마법의 성질을 가만히 생각해보니 검정과 보라, 두 가지 색이 떠올랐다. 검정은 미스터리, 마법과 연관된 매우 강력한 색이다. 무언가를 숨기는 듯한 검정은 공포, 심연, 미지를 묘사하곤 한다. 반면에 보라는 매우 영적인 색으로 상상력과 마음 깊숙한 곳의 생각을 대표한다. 일부 철학자들은 진한 보라deep purple가 인간을 한 차원 높은 의식으로 이끈다고 믿었다. 검정과 보라를 섞으면 어딘가 으스스하면서도 마음을 끄는 대단히 매력적인 색이 된다.

CMYK 7/0/9/0
RGB 242/248/239

CMYK 32/25/7/0
RGB 184/187/213

CMYK 69/65/47/31
RGB 83/76/90

CMYK 0/30/29/0
RGB 249/197/177

CMYK 61/46/32/16
RGB 108/116/134

CMYK 55/27/31/8
RGB 123/154/161

CMYK 13/27/0/0
RGB 223/197/224

CMYK 8/5/7/0
RGB 239/239/238

"**가장 위대한 비밀**은
가장 **평범한** 곳에 숨어 있어.
마법을 믿지 않는 사람들은 결코 찾지 못하지."

— 로알드 달Roald Dahl

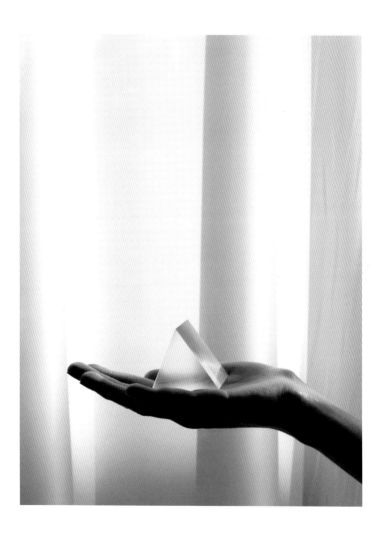

● **CMYK** 67/70/58/81
RGB 38/28/29

● **CMYK** 49/53/11/0
RGB 149/127/172

● **CMYK** 17/24/11/0
RGB 216/199/210

CMYK 3/10/21/0
RGB 249/233/209

"별이 빛나기 위해서는
약간의 **어둠**이 필요하다."

― 오쇼 라즈니쉬 Osho Rajneesh

CMYK 27/22/4/0
RGB 199/196/222

CMYK 25/0/14/0
RGB 204/231/227

CMYK 71/63/53/61
RGB 53/52/57

CMYK 52/63/13/1
RGB 143/108/159

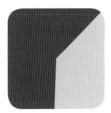

● **CMYK** 42/87/26/14
RGB 148/55/107

● **CMYK** 32/20/1/0
RGB 185/195/228

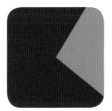

● **CMYK** 85/92/32/29
RGB 64/42/88

● **CMYK** 29/58/0/0
RGB 190/128/182

● **CMYK** 91/84/18/5
RGB 59/61/126

● **CMYK** 0/57/50/0
RGB 241/138/117

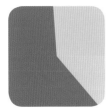

● **CMYK** 0/30/29/0
RGB 249/197/177

● **CMYK** 28/19/13/0
RGB 195/199/211

● **CMYK** 76/35/41/20
RGB 59/117/125

● **CMYK** 25/0/14/0
RGB 204/231/227

● **CMYK** 23/80/0/0
RGB 198/80/152

● **CMYK** 74/92/25/15
RGB 91/47/104

● **CMYK** 7/0/9/0
RGB 242/248/239

● **CMYK** 83/60/35/23
RGB 57/83/112

● **CMYK** 23/17/10/0
RGB 205/206/218

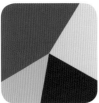

● **CMYK** 83/60/35/23
RGB 57/83/112

● **CMYK** 17/24/11/0
RGB 216/199/210

● **CMYK** 55/80/44/55
RGB 82/43/61

● **CMYK** 25/23/54/5
RGB 196/182/130

● **CMYK** 23/80/0/0
RGB 198/80/152

● **CMYK** 78/72/53/66
RGB 42/39/48

● **CMYK** 0/57/50/0
RGB 241/138/117

● **CMYK** 39/9/0/0
RGB 165/206/239

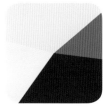

● **CMYK** 15/10/13/0
RGB 223/223/221

● **CMYK** 54/67/24/7
RGB 135/96/136

● **CMYK** 87/84/40/45
RGB 49/42/71

● **CMYK** 25/0/14/0
RGB 204/231/227

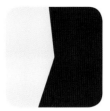

CMYK 87/84/40/45
RGB 49/42/71

CMYK 25/0/14/0
RGB 204/231/227

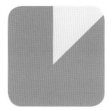

CMYK 20/10/1/0
RGB 211/221/241

CMYK 20/56/0/0
RGB 206/136/186

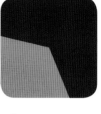

CMYK 55/80/44/55
RGB 82/43/61

CMYK 0/69/37/0
RGB 237/109/124

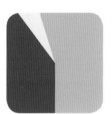

CMYK 9/12/47/18
RGB 206/191/137

CMYK 83/60/35/23
RGB 57/83/112

CMYK 25/0/14/0
RGB 204/231/227

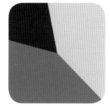

CMYK 17/24/11/0
RGB 216/199/210

CMYK 88/55/0/0
RGB 23/104/178

CMYK 83/92/35/29
RGB 67/42/85

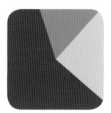

CMYK 29/58/0/0
RGB 190/128/182

CMYK 0/31/11/0
RGB 248/198/206

CMYK 42/87/26/14
RGB 148/55/107

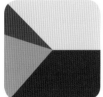

CMYK 16/21/1/0
RGB 218/207/230

CMYK 70/65/57/50
RGB 65/61/64

CMYK 20/56/0/0
RGB 206/136/186

CMYK 79/80/20/5
RGB 85/68/127

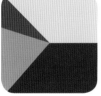

CMYK 56/43/0/0
RGB 128/140/197

CMYK 29/58/0/0
RGB 190/128/182

CMYK 79/80/20/5
RGB 85/68/127

CMYK 46/17/10/0
RGB 150/188/215

CMYK 87/84/40/45
RGB 49/42/71

CMYK 0/30/29/0
RGB 249/197/177

CMYK 76/35/41/20
RGB 60/117/126

CMYK 16/21/1/0
RGB 218/207/230

● **CMYK** 76/35/41/20
RGB 60/117/126

◐ **CMYK** 25/23/54/5
RGB 196/182/130

● **CMYK** 83/60/35/23
RGB 57/83/112

◐ **CMYK** 1/26/22/0
RGB 248/206/193

● **CMYK** 74/92/25/15
RGB 91/47/104

◐ **CMYK** 17/24/11/0
RGB 216/199/210

◐ **CMYK** 46/17/10/0
RGB 150/188/215

◐ **CMYK** 28/19/13/0
RGB 195/199/211

● **CMYK** 76/35/41/20
RGB 60/117/126

◐ **CMYK** 17/24/11/0
RGB 216/199/210

◐ **CMYK** 25/0/14/0
RGB 204/231/227

● **CMYK** 55/80/44/55
RGB 82/43/61

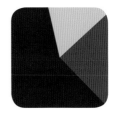

◐ **CMYK** 46/17/10/0
RGB 150/188/215

● **CMYK** 71/80/27/18
RGB 93/63/109

● **CMYK** 78/72/53/66
RGB 42/39/48

● **CMYK** 89/60/0/0
RGB 29/97/172

● **CMYK** 70/62/52/58
RGB 58/57/62

◐ **CMYK** 12/13/4/0
RGB 229/223/234

◐ **CMYK** 25/23/54/5
RGB 196/182/130

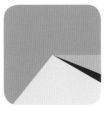

● **CMYK** 53/37/15/0
RGB 136/152/186

◐ **CMYK** 25/23/54/5
RGB 196/182/130

● **CMYK** 91/96/9/2
RGB 67/45/127

◐ **CMYK** 31/4/18/0
RGB 187/217/215

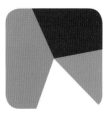

● **CMYK** 70/62/52/58
RGB 58/57/62

● **CMYK** 57/37/16/2
RGB 123/146/180

◐ **CMYK** 8/2/11/0
RGB 239/243/234

● **CMYK** 29/58/0/0
RGB 190/128/182

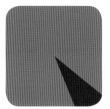

● CMYK 27/76/0/0
 RGB 191/88/156

● CMYK 55/80/44/55
 RGB 82/43/61

● CMYK 28/25/13/0
 RGB 194/189/205

● CMYK 87/84/40/45
 RGB 49/42/71

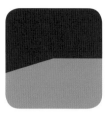

● CMYK 91/96/9/2
 RGB 67/45/127

● CMYK 56/43/0/0
 RGB 128/140/197

● CMYK 71/80/27/18
 RGB 93/63/109

● CMYK 56/43/0/0
 RGB 128/140/197

● CMYK 46/17/10/0
 RGB 150/188/215

● CMYK 10/5/24/0
 RGB 235/234/207

● CMYK 56/22/4/0
 RGB 120/172/215

● CMYK 83/60/35/23
 RGB 57/83/112

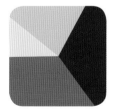

● CMYK 55/80/44/55
 RGB 82/43/61

● CMYK 28/25/13/0
 RGB 194/189/205

● CMYK 0/24/8/0
 RGB 250/211/218

● CMYK 9/25/50/1
 RGB 233/195/140

● CMYK 87/84/40/45
 RGB 49/42/71

● CMYK 57/37/16/2
 RGB 123/146/180

● CCMYK 30/0/23/0
 RGB 193/225/210

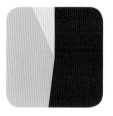

● CMYK 28/25/13/0
 RGB 194/189/205

● CMYK 71/63/53/61
 RGB 53/52/57

● CMYK 54/67/24/7
 RGB 135/96/136

● CMYK 0/24/8/0
 RGB 250/211/218

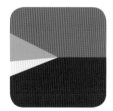

● CMYK 27/76/0/0
 RGB 191/88/156

● CMYK 74/92/25/15
 RGB 91/47/104

● CMYK 0/11/30/0
 RGB 255/231/191

● CMYK 0/53/44/0
 RGB 242/147/130

CMYK 9/25/50/1
RGB 233/195/140

CMYK 83/60/35/23
RGB 57/83/112

CMYK 87/84/40/45
RGB 49/42/71

CMYK 17/24/11/0
RGB 216/199/210

CMYK 39/9/0/0
RGB 165/206/239

CMYK 76/35/41/20
RGB 59/117/125

CMYK 55/80/44/55
RGB 82/43/61

CMYK 0/60/51/0
RGB 240/130/113

CMYK 39/9/0/0
RGB 165/206/239

CMYK 9/25/50/1
RGB 233/195/140

CMYK 30/0/23/0
RGB 193/225/210

CMYK 71/63/53/61
RGB 53/52/57

CMYK 56/43/0/0
RGB 128/140/197

CMYK 27/76/0/0
RGB 191/88/156

CMYK 85/92/32/29
RGB 64/42/88

CMYK 91/84/18/5
RGB 59/61/126

CMYK 25/23/54/5
RGB 196/182/130

CMYK 28/19/13/0
RGB 195/199/211

CMYK 0/23/22/0
RGB 251/211/197

CMYK 0/53/44/0
RGB 242/147/130

CMYK 57/78/50/41
RGB 95/55/70

CMYK 76/35/41/20
RGB 60/117/126

CMYK 56/43/0/0
RGB 128/140/197

CMYK 7/0/9/0
RGB 242/248/239

CMYK 39/9/0/0
RGB 165/206/239

CMYK 71/63/53/61
RGB 53/52/57

CMYK 27/76/0/0
RGB 191/88/156

CMYK 90/60/0/0
RGB 25/97/172

CMYK 62/93/50/60
RGB 69/26/47

CMYK 20/56/0/0
RGB 206/136/186

CMYK 85/91/32/28
RGB 65/43/89

CMYK 87/84/40/45
RGB 49/42/71

CMYK 13/0/61/0
RGB 234/232/128

CMYK 55/80/55/55
RGB 82/43/61

CMYK 13/0/61/0
RGB 234/232/128

CMYK 0/72/37/0
RGB 236/103/121

CMYK 85/92/32/29
RGB 64/42/88

CMYK 9/25/50/1
RGB 233/195/140

CMYK 46/17/10/0
RGB 150/188/215

CMYK 90/60/0/0
RGB 25/97/172

CMYK 87/84/40/45
RGB 49/42/71

CMYK 25/0/14/0
RGB 204/231/227

CMYK 46/17/10/0
RGB 150/188/215

CMYK 74/60/50/35
RGB 70/77/86

CMYK 25/23/54/5
RGB 196/182/130

CMYK 91/96/9/2
RGB 67/45/127

CMYK 91/84/18/5
RGB 59/61/126

CMYK 27/76/0/0
RGB 191/88/156

CMYK 30/0/23/0
RGB 193/225/210

CMYK 90/60/0/0
RGB 25/97/172

CMYK 25/0/14/0
RGB 204/231/227

CMYK 56/43/0/0
RGB 128/140/197

CMYK 78/72/53/66
RGB 42/39/48

CMYK 76/35/41/20
RGB 60/117/126

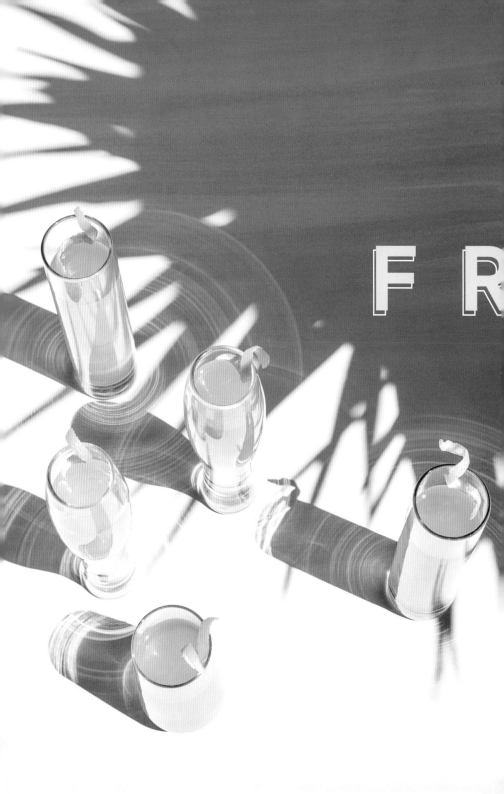

신선함의 색

CMYK 1/26/22/0
RGB 248/206/193

CMYK 7/0/90/0
RGB 248/232/21

CMYK 15/0/6/0
RGB 224/241/242

CMYK 75/30/37/13
RGB 61/130/142

길고 긴 겨울의 끝을 알리는, 대지를 가득 채운 봄 내음. 자전거를 타고 찾아간 근처 농장에서 바구니 가득 과일, 채소, 꽃을 담아 집으로 돌아오는 길. 무더운 여름날, 시원한 음료 한 잔 손에 들고 수영장 가에 앉아 있기. 빳빳하고 깨끗한 이불이 피부에 닿는 감촉. 생기 넘치는 프레시함, 바로 이 느낌이 나로 하여금 살아 있음을 느끼게 해준다. 마음의 짐은 스르르 사라지고 대신 새로운 뭔가를 만들어보려는 의욕, 인생의 소박한 행복과 즐거움을 누리고픈 바람들이 그 자리를 채운다.

신선한 감각이 돋보이는 작품을 구상한다고 해보자. 뭔가 떠오르는 특별한 색이 있는가? 구름 한 점 없는 파란 하늘색? 눈부신 햇살 같은 노랑, 또는 시원한 바다 거품의 초록빛? 신선한 컬러는 재미있고 트렌디하고 젊고 발랄하다. 톡톡 튀는 노랑, 상큼함이 느껴지는 시트러스 그린citrus green, 밝고 맑은 애저 블루azure blue와 함께 풍부한 파스텔, 눈부신 보석빛 톤의 색으로 프레시함을 상징하는 컬러 팔레트를 만들어보자.

CMYK 28/20/1/0
RGB 192/198/229

CMYK 16/0/14/0
RGB 223/239/228

CMYK 20/9/1/0
RGB 211/224/242

CMYK 0/25/7/0
RGB 250/210/219

"그는 5월처럼 생기가 넘쳤다."

— 제프리 초서 Geoffrey Chaucer

CMYK 6/0/50/0
RGB 248/240/155

CMYK 42/0/13/0
RGB 159/214/224

CMYK 22/21/0/0
RGB 206/202/230

CMYK 76/56/0/0
RGB 78/109/179

CMYK 13/3/0/5
RGB 219/231/242

CMYK 18/10/0/2
RGB 212/220/239

CMYK 4/2/4/0
RGB 247/248/246

CMYK 16/0/73/0
RGB 229/228/96

CMYK 6/0/50/0
RGB 248/240/155

CMYK 0/10/14/0
RGB 254/236/222

CMYK 0/54/40/0
RGB 242/145/136

CMYK 6/0/50/0
RGB 248/240/155

CMYK 64/0/57/0
RGB 97/185/139

CMYK 0/25/7/0
RGB 250/210/219

CMYK 42/0/17/0
RGB 158/213/219

CMYK 30/0/23/0
RGB 193/225/210

CMYK 9/0/50/0
RGB 242/238/155

CMYK 92/55/31/16
RGB 3/90/125

CMYK 7/9/17/0
RGB 240/231/216

CMYK 57/15/37/0
RGB 121/177/169

CMYK 0/7/11/0
RGB 254/241/230

CMYK 0/62/69/0
RGB 239/123/81

CMYK 42/0/17/0
RGB 158/213/219

CMYK 75/14/10/0
RGB 5/165/210

CMYK 0/28/19/0
RGB 249/202/196

CMYK 71/47/17/8
RGB 85/118/160

CMYK 0/64/58/0
RGB 239/122/98

CMYK 100/18/8/50
RGB 0/87/124

CMYK 0/64/74/0
RGB 239/119/71

CMYK 2/36/1/0
RGB 242/188/215

CMYK 42/0/17/0
RGB 158/213/219

CMYK 0/30/29/0
RGB 249/197/177

CMYK 23/4/4/0
RGB 205/228/241

CMYK 6/0/50/0
RGB 248/240/155

CMYK 6/0/50/0
RGB 248/240/155

CMYK 81/70/0/0
RGB 75/85/161

CMYK 13/27/0/0
RGB 223/197/224

CMYK 30/0/23/0
RGB 193/225/210

CMYK 16/0/73/0
RGB 229/228/96

CMYK 75/14/10/0
RGB 5/165/210

CMYK 73/75/12/2
RGB 98/79/143

CMYK 30/0/7/0
RGB 190/227/238

CMYK 0/41/61/0
RGB 246/170/108

CMYK 6/0/50/0
RGB 248/240/155

CMYK 30/0/23/0
RGB 193/225/210

CMYK 1/24/65/0
RGB 251/201/108

CMYK 42/0/17/0
RGB 158/213/219

CMYK 6/0/57/0
RGB 248/239/138

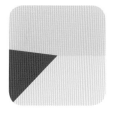

CMYK 13/27/0/0
RGB 223/197/224

CMYK 0/25/7/0
RGB 250/210/219

CMYK 73/75/12/2
RGB 98/79/143

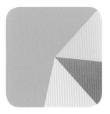

CMYK 60/0/60/0
RGB 111/188/133

CMYK 36/9/1/0
RGB 173/209/239

CMYK 0/64/74/0
RGB 239/119/71

CMYK 0/25/7/0
RGB 250/210/219

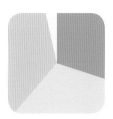

CMYK 75/14/10/0
RGB 5/165/210

CMYK 30/0/23/0
RGB 193/225/210

CMYK 0/30/29/0
RGB 249/197/177

CMYK 6/0/67/0
RGB 248/237/111

CMYK 6/0/50/0
RGB 248/240/155

CMYK 52/0/39/0
RGB 133/200/175

CMYK 7/9/17/0
RGB 240/231/216

CMYK 100/18/8/50
RGB 0/87/124

CMYK 6/0/50/0
RGB 248/240/155

CMYK 13/20/1/0
RGB 224/210/232

CMYK 17/2/4/0
RGB 218/235/243

CMYK 30/0/23/0
RGB 193/225/210

CMYK 64/0/57/0
RGB 97/185/139

CMYK 1/24/65/0
RGB 251/201/108

CMYK 0/25/7/0
RGB 250/210/219

CMYK 0/62/69/0
RGB 239/123/81

CMYK 39/9/0/0
RGB 165/206/239

CMYK 47/0/19/0
RGB 145/208/213

CMYK 5/6/11/0
RGB 245/240/230

CMYK 32/14/13/0
RGB 184/203/214

CMYK 73/75/12/2
RGB 98/79/143

CMYK 30/0/23/0
RGB 193/225/210

CMYK 13/0/61/0
RGB 234/232/128

CMYK 75/14/10/0
RGB 5/165/210

CMYK 4/60/0/0
RGB 232/133/181

CMYK 47/0/19/0
RGB 145/208/213

CMYK 91/84/18/5
RGB 59/61/126

CMYK 0/25/7/0
RGB 250/210/219

CMYK 5/6/9/0
RGB 245/239/233

CMYK 0/30/29/0
RGB 249/197/177

CMYK 0/62/69/0
RGB 239/123/81

CMYK 73/75/12/2
RGB 98/79/143

CMYK 30/0/23/0
RGB 193/225/210

CMYK 30/0/23/0
RGB 193/225/210

CMYK 0/20/45/0
RGB 253/213/156

CMYK 13/27/0/0
RGB 223/197/224

CMYK 0/10/14/0
RGB 254/236/222

CMYK 75/14/10/0
RGB 5/165/210

CMYK 30/0/23/0
RGB 193/225/210

CMYK 17/2/4/0
RGB 218/235/243

CMYK 0/62/69/0
RGB 239/123/81

CMYK 64/0/57/0
RGB 97/185/139

CMYK 0/10/14/0
RGB 254/236/222

CMYK 0/25/7/0
RGB 250/210/219

CMYK 6/0/50/0
RGB 248/240/155

CMYK 52/0/39/0
RGB 133/200/175

CMYK 7/9/17/0
RGB 240/231/216

CMYK 13/27/0/0
RGB 223/197/224

CMYK 73/75/12/2
RGB 98/79/143

CMYK 20/0/92/0
RGB 223/221/25

CMYK 47/0/19/0
RGB 145/208/213

CMYK 20/56/0/0
RGB 206/136/186

CMYK 17/2/4/0
RGB 218/235/243

CMYK 0/10/14/0
RGB 254/236/222

CMYK 52/0/39/0
RGB 133/200/175

CMYK 62/30/8/0
RGB 105/156/201

CMYK 0/64/58/0
RGB 239/122/98

CMYK 0/25/7/0
RGB 250/210/219

CMYK 30/0/7/0
RGB 190/227/238

CMYK 7/7/13/0
RGB 241/236/225

CMYK 10/0/83/0
RGB 242/231/61

CMYK 17/0/54/0
RGB 225/230/146

CMYK 0/11/10/0
RGB 253/234/227

CMYK 10/0/83/0
RGB 242/231/61

CMYK 0/17/5/0
RGB 252/225/231

CMYK 16/0/73/0
RGB 229/228/96

CMYK 39/0/13/0
RGB 166/217/226

CMYK 54/0/71/0
RGB 135/193/108

CMYK 30/0/7/0
RGB 190/227/238

CMYK 13/27/0/0
RGB 223/197/224

CMYK 44/11/0/0
RGB 153/199/236

CMYK 52/0/39/0
RGB 133/200/175

CMYK 30/0/23/0
RGB 193/225/210

CMYK 17/2/4/0
RGB 218/235/243

CMYK 73/75/12/2
RGB 98/79/143

CMYK 54/0/71/0
RGB 135/193/108

CMYK 75/14/10/0
RGB 5/165/210

CMYK 6/0/50/0
RGB 248/240/155

CMYK 7/9/17/0
RGB 240/231/216

CMYK 2/36/1/0
RGB 242/188/215

CMYK 0/25/7/0
RGB 250/210/219

CMYK 72/9/62/0
RGB 69/167/125

CMYK 0/57/42/0
RGB 241/139/130

CMYK 0/57/42/0
RGB 241/139/130

CMYK 16/0/73/0
RGB 229/228/96

CMYK 73/75/12/2
RGB 98/79/143

CMYK 37/0/21/0
RGB 172/217/212

CMYK 44/10/0/0
RGB 152/200/237

CMYK 17/2/4/0
RGB 218/235/243

CMYK 4/60/0/0
RGB 232/133/181

CMYK 0/30/29/0
RGB 249/197/177

CMYK 6/0/67/0
RGB 248/237/111

CMYK 87/20/37/1
RGB 0/149/160

CMYK 0/17/5/0
RGB 252/225/231

CMYK 44/11/0/0
RGB 153/199/236

CMYK 6/0/50/0
RGB 248/240/155

CMYK 0/25/9/0
RGB 250/210/215

CMYK 79/17/37/2
RGB 0/153/161

CMYK 0/14/3/0
RGB 252/231/238

CMYK 22/34/0/0
RGB 205/180/215

CMYK 30/0/23/0
RGB 193/225/210

CMYK 0/20/45/0
RGB 253/213/156

CMYK 44/11/0/0
RGB 153/199/236

CMYK 0/11/10/0
RGB 253/234/227

CMYK 1/24/65/0
RGB 251/201/108

CMYK 6/0/67/0
RGB 248/237/111

CMYK 0/21/6/0
RGB 250/217/225

CMYK 72/12/66/1
RGB 71/163/116

CMYK 6/0/50/0
RGB 248/240/155

CMYK 20/14/13/0
RGB 213/214/217

CMYK 73/75/12/2
RGB 98/79/143

CMYK 30/0/23/0
RGB 193/225/210

CMYK 100/18/8/50
RGB 0/87/124

CMYK 39/0/13/0
RGB 166/217/226

CMYK 44/11/0/0
RGB 153/199/236

CMYK 0/30/29/0
RGB 249/197/177

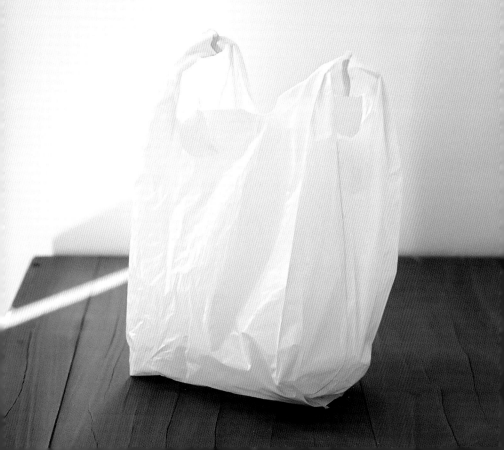

고독의 색

TUDE

혼자 있다는 것이 마치 외롭고 고립된 섬처럼 느껴져 홀로 있는 것을 견디지 못하는 사람이 있는가 하면, 혼자만의 고요한 평온을 찾아 진정으로 고독을 즐기며 추구하는 사람도 있다. 고독을 소중히 여기는 사람들에게 고독은 복잡한 현실로부터의 일탈이다. 그리고 고독의 시간을 통해 마침내 고요함, 나만의 공간, 사색의 시간을 얻는다.

물론 고독이라는 것이 누군가에게는 공허함이 되고, 또 다른 누군가에게는 평온함이 되겠지만, 고독을 대표하는 색은 대개 비슷하다. '고독' 하면 제일 먼저 떠오르는 색은 파랑이다. 파란색은 평화, 고요, 휴식을 상징하지만, 이 색에 너무 많이 노출되면 우울함, 괴리감 같은 기분을 느낄 수도 있다.

CMYK 85/53/48/26
RGB 45/87/99

CMYK 43/12/23/7
RGB 151/186/188

CMYK 6/7/10/11
RGB 223/218/213

CMYK 19/52/70/4
RGB 204/134/84

검정, 회색, 벽돌색brick red, 흙색earthy brown처럼 진한 색상도 쓸쓸한 감정을 불러일으킨다. 컬러 팔레트로 고독과 같은 복잡 미묘한 감정들을 만들고 전달할 수 있는 능력이야말로 예술가와 디자이너들의 엄청난 무기이다.

115

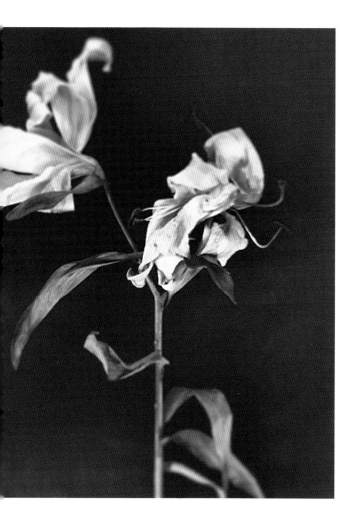

CMYK 68/61/51/56
RGB 62/60/65

CMYK 4/7/14/0
RGB 247/238/224

CMYK 27/63/71/11
RGB 179/105/74

CMYK 8/6/5/0
RGB 238/238/240

CMYK 13/14/15/0
RGB 227/219/215

CMYK 23/47/63/3
RGB 200/143/100

CMYK 33/11/13/0
RGB 182/207/217

CMYK 34/84/85/78
RGB 66/23/6

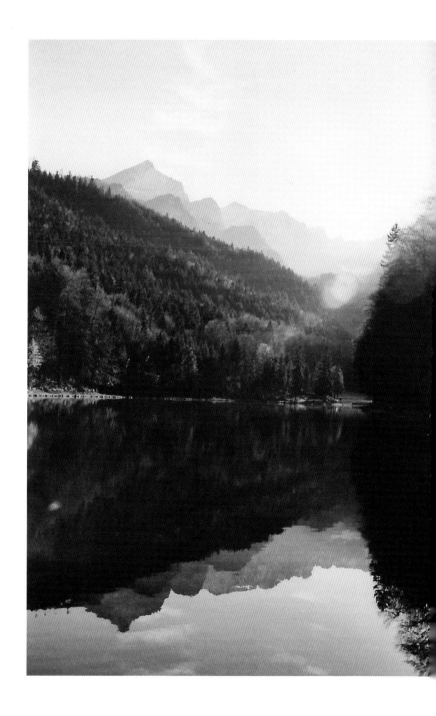

CMYK 65/45/53/18
RGB 97/113/108

CMYK 7/24/43/0
RGB 239/201/156

CMYK 8/6/5/0
RGB 239/238/240

CMYK 71/26/43/8
RGB 77/143/141

"색은 그것이 만들어내는
인상만큼이나 강력하다."
— 이반 올브라이트 Ivan Albright

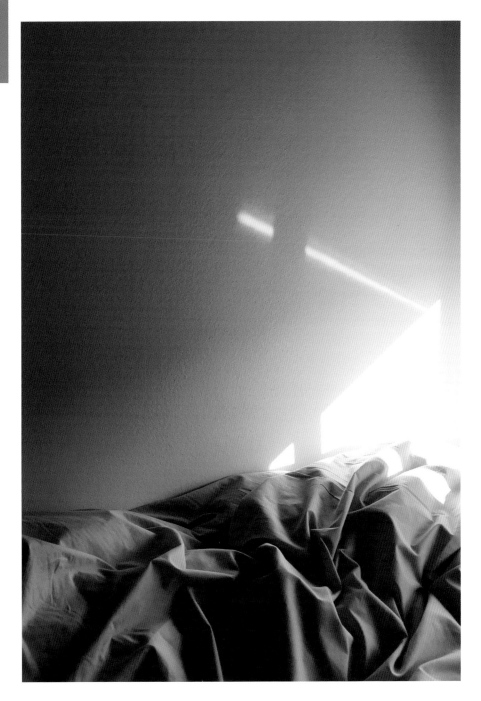

CMYK 27/8/1/0
RGB 196/219/242

CMYK 7/5/5/0
RGB 240/240/241

CMYK 73/59/43/10
RGB 88/97/116

CMYK 53/35/16/2
RGB 133/152/183

● CMYK 17/58/76/3
RGB 208/123/71

○ CMYK 37/5/13/0
RGB 172/211/222

◐ CMYK 23/18/18/0
RGB 206/204/206

CMYK 17/2/4/0
RGB 218/235/243

CMYK 12/2/3/1
RGB 228/239/245

● CMYK 57/78/50/42
RGB 94/54/69

○ CMYK 24/0/9/0
RGB 205/232/236

● CMYK 62/30/8/0
RGB 105/156/201

● CMYK 61/46/32/16
RGB 108/116/134

● CMYK 0/77/97/15
RGB 207/77/18

○ CMYK 31/4/18/0
RGB 187/217/215

◐ CMYK 28/19/13/0
RGB 195/199/211

● CMYK 100/90/13/71
RGB 18/16/55

● CMYK 17/58/76/3
RGB 208/123/71

CMYK 17/2/4/0
RGB 218/235/243

● CMYK 85/53/48/26
RGB 45/87/99

○ CMYK 0/16/12/0
RGB 252/226/219

● CMYK 58/42/36/20
RGB 109/119/129

○ CMYK 15/19/37/0
RGB 223/205/170

● CMYK 0/77/97/15
RGB 207/77/18

○ CMYK 31/4/18/0
RGB 187/217/215

● CMYK 100/90/13/71
RGB 18/16/55

○ CMYK 7/9/17/0
RGB 240/231/216

● CMYK 78/29/10/0
RGB 26/144/195

○ CMYK 0/16/12/0
RGB 252/226/220

○ CMYK 15/19/37/0
RGB 223/205/170

● CMYK 54/71/47/27
RGB 115/75/89

○ CMYK 9/22/40/1
RGB 235/204/162

● CMYK 83/60/35/23
RGB 57/83/112

● CMYK 78/29/10/0
RGB 26/144/195

○ CMYK 32/27/15/1
RGB 183/180/197

○ CMYK 32/14/13/0
RGB 184/203/214

● CMYK 23/47/61/3
RGB 200/143/100

○ CMYK 0/16/12/0
RGB 252/226/220

CMYK 18/0/5/0
RGB 217/238/244

● CMYK 91/84/18/5
RGB 59/61/126

● CMYK 0/77/97/15
RGB 207/77/18

● CMYK 68/61/51/56
RGB 62/60/65

CMYK 4/7/14/0
RGB 247/238/224

○ CMYK 15/19/37/0
RGB 223/205/170

○ CMYK 31/4/18/0
RGB 187/217/215

● CMYK 61/46/32/16
RGB 108/116/134

● CMYK 30/22/17/57
RGB 106/109/113

○ CMYK 14/12/66/0
RGB 230/212/111

CMYK 4/7/14/0
RGB 247/238/224

○ CMYK 49/24/32/5
RGB 142/166/166

○ CMYK 31/4/18/0
RGB 187/217/215

CMYK 17/2/4/0
RGB 218/235/243

○ CMYK 28/19/13/0
RGB 195/199/211

● CMYK 61/46/32/16
RGB 108/116/134

○ CMYK 4/18/20/0
RGB 244/217/203

● CMYK 54/71/47/27
RGB 115/75/89

● CMYK 78/29/10/0
RGB 26/144/195

○ CMYK 32/27/15/1
RGB 183/180/197

CMYK 57/20/34/3
RGB 120/166/167

CMYK 15/19/37/0
RGB 223/205/170

CMYK 0/16/12/0
RGB 252/226/219

CMYK 56/50/44/36
RGB 99/94/96

CMYK 17/2/4/0
RGB 218/235/243

CMYK 30/86/100/38
RGB 131/47/18

CMYK 54/71/47/27
RGB 115/75/89

CMYK 0/16/12/0
RGB 252/226/219

CMYK 19/52/70/4
RGB 204/134/84

CMYK 85/85/47/58
RGB 43/34/55

CMYK 17/2/4/0
RGB 218/235/243

CMYK 0/77/97/15
RGB 207/77/18

CMYK 76/35/41/20
RGB 60/117/126

CMYK 8/6/5/0
RGB 239/238/240

CMYK 31/4/18/0
RGB 187/217/215

CMYK 15/10/13/0
RGB 223/223/221

CMYK 26/4/15/0
RGB 200/223/220

CMYK 4/18/20/0
RGB 244/217/203

CMYK 56/50/44/36
RGB 99/94/96

CMYK 15/10/13/0
RGB 223/223/221

CMYK 15/19/37/0
RGB 223/205/170

CMYK 17/2/4/0
RGB 218/235/243

CMYK 49/24/32/5
RGB 142/166/166

CMYK 32/14/13/0
RGB 184/203/214

CMYK 62/30/8/0
RGB 105/156/201

CMYK 61/46/32/16
RGB 108/116/134

CMYK 8/6/5/0
RGB 239/238/240

CMYK 8/7/11/0
RGB 239/235/229

CMYK 73/46/47/16
RGB 81/110/115

CMYK 78/29/10/0
RGB 26/144/195

CMYK 32/14/13/0
RGB 184/203/214

CMYK 4/18/20/0
RGB 244/217/203

CMYK 17/58/76/3
RGB 208/123/71

CMYK 32/14/13/0
RGB 184/203/214

CMYK 3/3/6/2
RGB 246/243/239

CMYK 23/47/63/3
RGB 200/143/100

CMYK 4/18/20/0
RGB 244/217/203

CMYK 21/19/49/3
RGB 208/195/145

CMYK 83/60/35/23
RGB 57/83/112

CMYK 25/19/18/0
RGB 202/201/203

CMYK 23/4/4/0
RGB 205/228/241

CMYK 76/35/41/20
RGB 60/117/126

CMYK 61/46/32/16
RGB 108/116/134

CMYK 23/47/63/3
RGB 200/143/100

CMYK 17/2/4/0
RGB 218/235/243

CMYK 28/19/13/0
RGB 195/199/211

CMYK 0/16/12/0
RGB 252/226/219

CMYK 91/84/18/5
RGB 59/61/126

CMYK 78/29/10/0
RGB 26/144/195

CMYK 15/19/37/0
RGB 223/205/170

CMYK 3/3/6/2
RGB 246/243/239

CMYK 10/11/23/19
RGB 201/194/177

CMYK 49/24/32/5
RGB 142/166/166

CMYK 70/56/39/15
RGB 90/99/119

● **CMYK** 62/30/8/0
RGB 105/156/201

● **CMYK** 61/46/32/16
RGB 108/116/134

● **CMYK** 28/19/13/0
RGB 195/199/211

● **CMYK** 23/4/4/0
RGB 205/228/241

● **CMYK** 54/71/47/27
RGB 115/75/89

● **CMYK** 4/18/20/0
RGB 244/217/203

● **CMYK** 13/3/0/5
RGB 219/231/242

● **CMYK** 83/60/35/23
RGB 57/83/112

● **CMYK** 75/30/37/13
RGB 61/130/142

● **CMYK** 21/19/49/3
RGB 208/195/145

● **CMYK** 31/4/18/0
RGB 187/217/215

● **CMYK** 83/60/35/23
RGB 57/83/112

● **CMYK** 4/7/14/0
RGB 247/238/224

● **CMYK** 0/77/97/15
RGB 207/77/18

● **CMYK** 68/61/51/56
RGB 62/60/65

● **CMYK** 54/34/39/3
RGB 133/150/149

● **CMYK** 21/19/49/3
RGB 208/195/145

● **CMYK** 6/8/18/0
RGB 243/234/216

● **CMYK** 32/14/13/0
RGB 184/203/214

● **CMYK** 23/47/63/3
RGB 200/143/100

● **CMYK** 0/57/42/0
RGB 241/139/130

● **CMYK** 6/8/18/0
RGB 243/234/216

● **CMYK** 57/78/50/42
RGB 94/54/69

● **CMYK** 72/46/47/16
RGB 81/110/115

● **CMYK** 20/14/13/0
RGB 213/214/217

● **CMYK** 62/30/8/0
RGB 105/156/201

● **CMYK** 13/3/0/5
RGB 219/231/242

CMYK 61/46/32/16
RGB 108/116/134

CMYK 31/4/18/0
RGB 187/217/215

CMYK 23/47/63/3
RGB 200/143/100

CMYK 4/18/20/0
RGB 244/217/203

CMYK 31/4/18/0
RGB 187/217/215

CMYK 30/22/17/57
RGB 106/109/113

CMYK 30/79/48/31
RGB 143/62/77

CMYK 15/70/84/4
RGB 206/98/52

CMYK 31/4/18/0
RGB 187/217/215

CMYK 57/78/50/42
RGB 94/54/69

CMYK 17/2/4/0
RGB 218/235/243

CMYK 20/84/95/9
RGB 187/63/32

CMYK 75/30/37/13
RGB 61/130/142

CMYK 68/61/51/56
RGB 62/60/65

CMYK 3/20/26/0
RGB 246/215/192

CMYK 27/8/1/0
RGB 196/219/242

CMYK 91/84/18/5
RGB 59/61/126

CMYK 20/14/13/0
RGB 213/214/217

CMYK 23/47/63/3
RGB 200/143/100

CMYK 0/16/12/0
RGB 252/226/220

CMYK 11/82/100/48
RGB 135/48/6

CMYK 62/30/8/0
RGB 105/156/201

CMYK 30/22/17/57
RGB 106/109/113

CMYK 21/19/49/3
RGB 208/195/145

CMYK 68/61/51/56
RGB 62/60/65

CMYK 12/2/3/1
RGB 228/239/245

CMYK 43/12/23/7
RGB 151/186/188

NTIC

CMYK 2/26/5/0
RGB 246/207/221

CMYK 0/6/7/0
RGB 254/244/238

CMYK 31/65/30/13
RGB 169/102/125

CMYK 41/84/56/35
RGB 123/51/65

빨강은 정서적으로 가장 강렬한 색이다 보니 주로 사랑과 로맨스와 관련이 깊다. 워낙 눈길을 끄는 색인 만큼 주목받고 싶거나 돋보이고 싶을 때 빨간색의 옷을 입는다. 진한 빨강은 화려하고 기품이 있으며, 밝은 빨강은 생동감이 넘치고 관능적이다.

빨강만큼이나 분홍 또한 로맨틱 팔레트를 구성하는 데 핵심적인 색이다. 친밀함의 이미지를 갖는 분홍에는 빨강과 하양의 에너지가 결합되어 있다. 빨강은 강렬하고 정열적인 색이고, 하양은 청순함과 선함을 대표하는 밝은색이기 때문에 분홍이 만들어내는 에너지 크기는 빨강의 양에 따라 결정된다. 라이트 핑크light pink나 피치peach 같은 부드러운 톤은 애정과 순수의 감각을 전달한다. 따라서 실내를

로맨틱하게 꾸미고 싶다면 이 핑크 계열의 색을 눈여겨봐야 한다. 반면 퓨어 레드pure red 색조는 자칫 과할 수 있다. 로맨틱 팔레트 하면 라이트 퍼플light purple도 빼놓을 수 없다. 이 색 역시 여성스러움과 열정을 상징한다. 보라는 빨강과 파랑이 섞인 우아한 색이며, 다른 로맨틱 컬러만큼이나 시각적 에너지를 품고 있는 색이다.

CMYK 1/88/0/0
RGB 231/57/141

CMYK 0/100/100/0
RGB 227/6/19

CMYK 32/100/78/41
RGB 124/22/34

CMYK 2/4/12/0
RGB 251/245/230

분홍이 만들어내는 **에너지** 크기는
빨강의 양에 따라 **결정**된다.

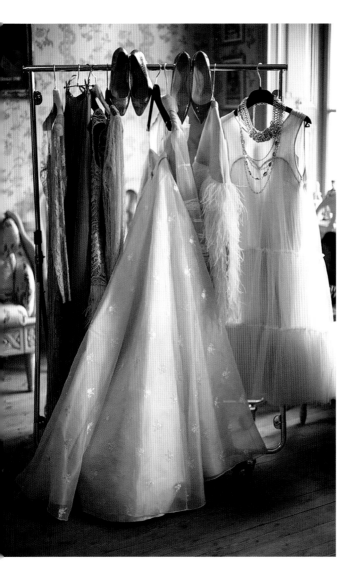

CMYK 41/84/56/35
RGB 123/51/65

CMYK 13/58/60/1
RGB 218/129/100

CMYK 0/11/12/0
RGB 253/234/223

CMYK 0/34/14/0
RGB 247/191/197

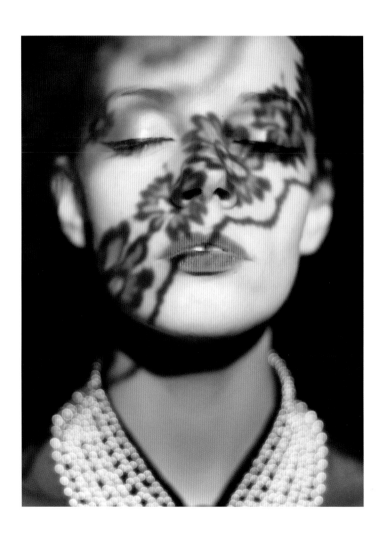

● **CMYK** 24/46/39/0
RGB 202/151/144

/// **CMYK** 3/14/10/0
RGB 247/227/225

● **CMYK** 14/51/79/3
RGB 214/137/66

● **CMYK** 41/84/56/35
RGB 123/51/65

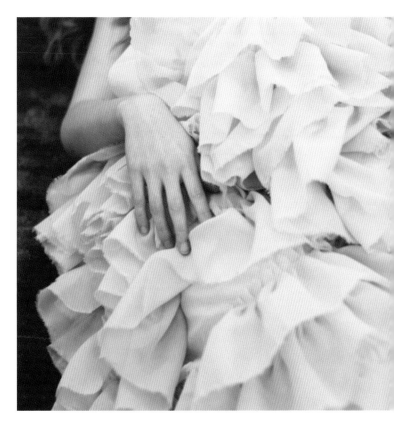

"색은 **만국 공통의** 언어이다."

— 조지프 애디슨 Joseph Addison

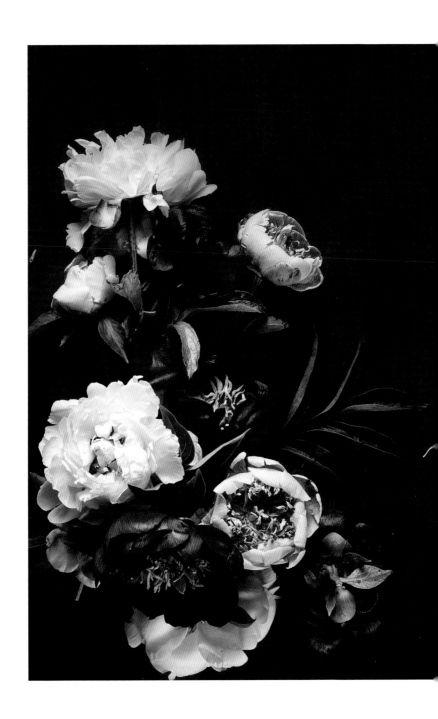

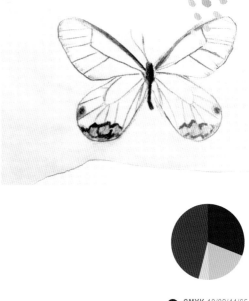

CMYK 19/82/44/65
RGB 100/36/47

CMYK 2/36/1/0
RGB 242/188/215

CMYK 0/20/45/0
RGB 253/213/156

CMYK 42/87/26/14
RGB 148/55/107

"화가의 팔레트처럼 우리 인생에서도 삶과
예술에 **의미**를 주는 단 하나의 색이 존재한다.
바로 **사랑**의 색이다."

— 마르크 샤갈 Marc Chagall

CMYK 0/25/9/0
RGB 250/210/215

CMYK 13/62/45/0
RGB 218/123/120

CMYK 13/26/0/0
RGB 224/200/226

CMYK 30/86/100/38
RGB 131/47/18

CMYK 2/14/2/0
RGB 248/229/238

CMYK 41/84/56/35
RGB 123/51/65

CMYK 16/21/1/0
RGB 218/207/230

CMYK 0/25/9/0
RGB 250/210/215

CMYK 50/93/40/25
RGB 123/41/81

CMYK 32/100/77/41
RGB 124/22/35

CMYK 0/93/1/0
RGB 231/35/133

CMYK 0/25/9/0
RGB 250/210/215

CMYK 14/85/81/4
RGB 204/65/51

CMYK 0/11/10/0
RGB 253/234/227

CMYK 0/72/37/0
RGB 236/103/121

CMYK 13/62/45/0
RGB 218/123/120

CMYK 32/100/77/41
RGB 124/22/35

CMYK 0/85/100/10
RGB 213/61/14

CMYK 4/5/14/0
RGB 248/242/226

CMYK 16/21/1/0
RGB 218/207/230

CMYK 32/86/46/10
RGB 169/60/91

CMYK 0/34/14/0
RGB 247/191/197

CMYK 0/100/100/0
RGB 227/6/19

CMYK 2/26/5/0
RGB 246/207/221

CMYK 31/65/30/13
RGB 169/102/125

CMYK 1/26/22/0
RGB 248/206/193

CMYK 0/72/37/0
RGB 236/103/121

CMYK 16/21/1/0
RGB 218/207/230

CMYK 0/100/100/0
RGB 227/6/19

CMYK 32/86/46/10
RGB 169/60/91

CMYK 4/18/20/0
RGB 244/217/203

CMYK 0/17/10/0
RGB 252/224/222

CMYK 50/93/40/25
RGB 123/41/81

CMYK 0/81/29/0
RGB 234/78/120

CMYK 20/17/0/0
RGB 210/210/235

CMYK 2/14/2/0
RGB 248/229/238

CMYK 14/85/81/4
RGB 204/65/51

CMYK 0/28/19/0
RGB 249/202/196

CMYK 32/100/77/41
RGB 124/22/35

CMYK 20/56/0/0
RGB 206/136/186

CMYK 22/100/0/0
RGB 196/4/127

CMYK 0/28/19/0
RGB 249/202/196

CMYK 3/10/21/0
RGB 249/233/209

CMYK 0/94/64/0
RGB 230/38/69

CMYK 50/93/40/25
RGB 123/41/81

CMYK 0/93/1/0
RGB 231/15/133

CMYK 14/77/0/0
RGB 214/90/156

CMYK 0/11/10/0
RGB 253/234/227

CMYK 0/81/29/0
RGB 234/78/120

CMYK 0/34/14/0
RGB 247/191/197

CMYK 0/72/37/0
RGB 236/103/121

CMYK 22/100/0/0
RGB 196/4/127

CMYK 0/11/12/0
RGB 253/234/223

CMYK 22/34/0/0
RGB 205/180/215

● **CMYK** 22/100/0/0
RGB 196/4/127

CMYK 12/14/0/0
RGB 228/222/240

● **CMYK** 12/100/0/0
RGB 212/0/127

CMYK 2/14/2/0
RGB 248/229/238

● **CMYK** 0/38/17/0
RGB 246/183/188

CMYK 0/11/10/0
RGB 253/234/227

● **CMYK** 13/27/0/0
RGB 223/197/224

● **CMYK** 4/78/30/2
RGB 225/86/121

● **CMYK** 50/93/40/25
RGB 123/41/81

● **CMYK** 0/72/67/0
RGB 236/100/78

● **CMYK** 0/93/1/0
RGB 231/35/133

CMYK 0/11/10/0
RGB 253/234/227

● **CMYK** 41/84/56/35
RGB 123/51/65

CMYK 0/20/45/0
RGB 253/213/156

CMYK 0/8/1/0
RGB 253/240/246

CMYK 0/11/10/0
RGB 253/234/227

● **CMYK** 54/91/40/13
RGB 129/50/93

CMYK 9/22/40/1
RGB 235/204/162

● **CMYK** 0/72/37/0
RGB 236/103/121

● **CMYK** 55/93/40/25
RGB 123/42/82

CMYK 0/27/12/0
RGB 249/206/208

● **CMYK** 0/57/42/0
RGB 241/139/130

CMYK 20/17/0/0
RGB 210/210/235

● **CMYK** 16/88/0/0
RGB 207/56/141

● **CMYK** 0/85/82/0
RGB 232/65/48

CMYK 0/25/7/0
RGB 250/210/219

CMYK 22/21/0/0
RGB 206/202/230

CMYK 42/87/26/14
RGB 148/55/107

CMYK 0/72/37/0
RGB 236/103/121

CMYK 7/38/1/0
RGB 234/180/211

CMYK 0/11/12/0
RGB 253/234/223

CMYK 0/93/1/0
RGB 231/35/133

CMYK 41/84/56/35
RGB 123/51/65

CMYK 57/80/42/47
RGB 89/48/70

CMYK 14/85/81/4
RGB 204/65/51

CMYK 6/15/7/0
RGB 241/224/228

CMYK 50/93/40/25
RGB 123/42/82

CMYK 13/62/45/0
RGB 218/123/120

CMYK 12/14/0/0
RGB 220/222/240

CMYK 40/52/0/0
RGB 167/136/190

CMYK 74/92/25/15
RGB 91/47/104

CMYK 0/16/12/0
RGB 252/226/219

CMYK 5/22/23/14
RGB 217/189/176

CMYK 13/27/0/0
RGB 223/197/224

CMYK 50/93/40/25
RGB 123/42/82

CMYK 0/23/22/0
RGB 251/211/197

CMYK 40/52/0/0
RGB 167/136/190

CMYK 12/14/0/0
RGB 228/222/240

CMYK 56/82/48/41
RGB 97/50/69

CMYK 0/93/1/0
RGB 231/35/133

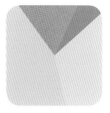

CMYK 0/56/19/0
RGB 241/143/164

CMYK 20/56/0/0
RGB 206/136/186

CMYK 20/17/0/0
RGB 210/210/235

CMYK 0/27/12/0
RGB 249/206/208

CMYK 27/76/0/0
RGB 191/88/156

CMYK 19/82/44/65
RGB 100/36/47

CMYK 0/17/5/0
RGB 252/225/231

CMYK 0/72/37/0
RGB 236/103/121

CMYK 0/11/10/0
RGB 253/234/227

CMYK 50/93/40/25
RGB 123/42/82

CMYK 0/77/97/15
RGB 207/77/18

CMYK 0/57/42/0
RGB 241/139/130

CMYK 0/11/10/0
RGB 253/234/227

CMYK 0/16/12/0
RGB 252/226/219

CMYK 13/27/0/0
RGB 223/197/224

CMYK 50/93/40/25
RGB 123/42/82

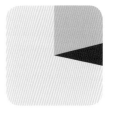

CMYK 22/34/0/0
RGB 205/180/215

CMYK 74/92/25/15
RGB 91/47/104

CMYK 0/20/4/0
RGB 251/219/228

MYK 0/36/12/0
RGB 246/187/198

CMYK 0/95/91/0
RGB 229/36/32

CMYK 0/22/21/0
RGB 251/213/198

CMYK 27/99/90/28
RGB 147/26/30

CMYK 57/77/50/42
RGB 94/55/69

CMYK 2/7/13/0
RGB 251/239/225

CMYK 0/85/82/0
RGB 232/65/48

CMYK 16/88/0/0
RGB 207/56/141

MYK 0/56/19/0
RGB 241/143/164

CMYK 79/80/20/5
RGB 85/68/127

CMYK 0/11/7/0
RGB 253/235/233

CMYK 7/24/43/0
RGB 239/201/156

CMYK 30/79/48/31
RGB 143/62/77

CMYK 0/93/1/0
RGB 231/35/133

CMYK 2/37/39/0
RGB 244/181/153

CMYK 13/62/45/0
RGB 218/123/120

CMYK 9/29/1/0
RGB 231/198/222

CMYK 32/60/34/15
RGB 165/108/123

CMYK 12/14/0/0
RGB 228/222/240

CMYK 0/16/12/0
RGB 252/226/219

CMYK 50/93/40/25
RGB 123/42/82

CMYK 19/82/44/65
RGB 100/36/47

CMYK 0/18/25/0
RGB 252/219/195

CMYK 0/72/37/0
RGB 236/103/121

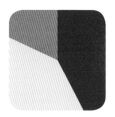

CMYK 0/72/37/0
RGB 236/103/121

CMYK 22/100/0/0
RGB 196/4/127

CMYK 2/18/9/0
RGB 246/221/222

CMYK 0/16/12/0
RGB 252/226/219

CMYK 50/93/40/25
RGB 123/42/82

CMYK 20/56/0/0
RGB 206/136/186

CMYK 28/20/1/0
RGB 192/198/229

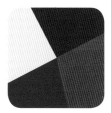

CMYK 30/87/100/35
RGB 136/47/19

CMYK 0/94/64/0
RGB 230/38/69

CMYK 22/100/0/0
RGB 196/4/127

CMYK 2/14/2/0
RGB 248/229/238

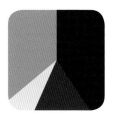

CMYK 62/93/50/60
RGB 69/26/47

CMYK 50/93/40/25
RGB 123/42/82

CMYK 0/20/4/0
RGB 251/219/228

CMYK 20/56/0/0
RGB 206/136/186

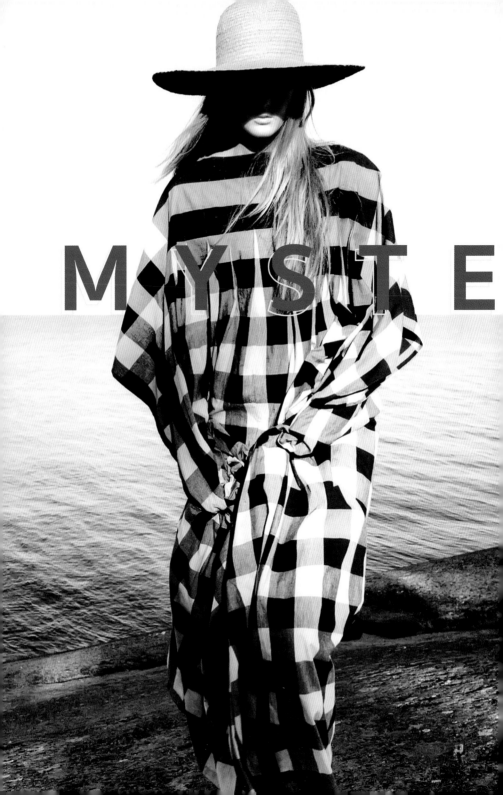

신비의 색

RIOUS

어린 시절 모닥불 주변에 모여 앉아서 나누었던 "폭풍우가 몰아치는 칠흑 같은 밤이었어"로 시작하는 그 무서운 이야기들을 기억하는가?! 어두운색은 대개 미스터리한 것과 관련 있다. 그리고 신비로움은 종종 두려움으로 이어진다. 색의 부재이기도 한 검정은 보통 부정적인 의미를 함축하고 있다. 불안, 공포, 미지의 존재 등을 연상시킨다. 검정은 비밀스러워 무언가를 감추고 있는 듯하다. 그 힘은 나이와 상관없이 모든 사람에게 영향을 준다. 서른이 훌쩍 넘은 나도 아직은 빛 한 점 없는 깜깜한 밤이 무섭다. 미스터리한 컬러 팔레트를 만들 때는 검정, 클라우디 블루cloudy blue, 차콜 그레이charcoal grey 같은 색이 괴기스럽고 초자연적인 아우라를 풍기게 한다는 점을 기억하자. 파인 그린pine green은 안개가 자욱한 신비스러운 숲의 느낌을 낸다. 유령이 등장할 것

CMYK 6/5/4/0
RGB 241/241/243

CMYK 68/61/51/56
RGB 62/60/65

CMYK 14/7/5/0
RGB 225/231/238

CMYK 27/7/5/10
RGB 183/204/219

같은 어두운 그림자를 묘사하는 데에는 회색 톤이 제격이다. 머디 블루muddy blue는 비바람 거센 날의 우중충한 하늘을 떠올리게 한다. 대비 효과를 만들고 싶다면 조금은 밝지만 우울한 색들을 함께 섞어 보라. 그러면 분명 미스터리한 느낌의 디자인이 탄생할 것이다.

CMYK 18/12/10/0
RGB 216/219/225

CMYK 65/45/53/18
RGB 97/113/108

CMYK 45/24/79/3
RGB 158/166/81

CMYK 67/70/58/81
RGB 38/28/29

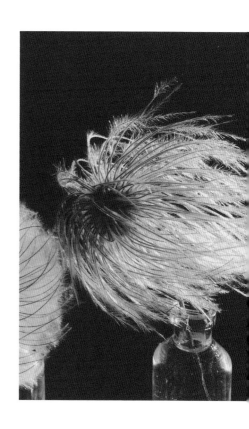

파인 그린은 안개가 자욱한
신비스러운 숲의 느낌을 낸다.

● **CMYK** 56/43/0/0
 RGB 128/140/197

 CMYK 14/7/5/0
 RGB 225/231/238

 CMYK 2/6/20/0
 RGB 251/240/214

● **CMYK** 78/72/53/66
 RGB 42/39/48

154

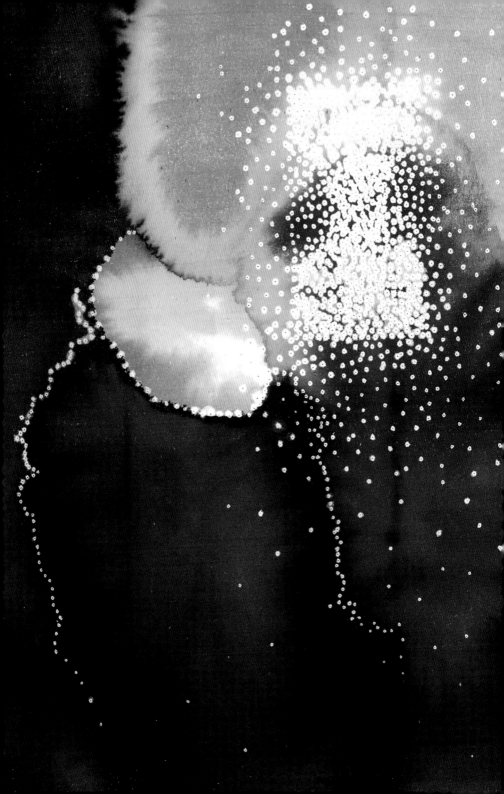

CMYK 71/63/53/61
RGB 53/52/57

CMYK 20/14/13/0
RGB 213/214/217

CMYK 80/58/50/32
RGB 58/79/89

CMYK 2/40/41/0
RGB 243/174/147

"검정에는 뭔가 특별한 것이 있다.
그 속에 있으면 **감춰진** 느낌이 든다."

— 조지아 오키프 Georgia O'Keeffe

CMYK 22/10/9/0
RGB 208/218/227

CMYK 6/5/4/0
RGB 241/241/243

CMYK 67/70/58/81
RGB 38/28/29

CMYK 51/41/85/19
RGB 128/121/59

CMYK 29/17/16/0
RGB 193/201/208

CMYK 73/64/51/39
RGB 70/70/79

CMYK 25/22/49/0
RGB 204/191/145

CMYK 8/6/6/0
RGB 238/237/238

CMYK 40/79/55/63
RGB 87/41/45

CMYK 1/9/22/0
RGB 253/235/208

CMYK 27/63/71/11
RGB 179/105/74

CMYK 7/2/2/0
RGB 241/246/249

CMYK 26/30/44/10
RGB 186/166/139

CMYK 89/68/51/45
RGB 37/57/72

CMYK 8/6/6/0
RGB 238/237/238

CMYK 59/41/33/3
RGB 121/137/152

CMYK 73/64/51/39
RGB 70/70/79

CMYK 2/7/13/0
RGB 251/239/225

CMYK 7/28/36/0
RGB 236/194/165

CMYK 20/15/11/0
RGB 212/212/219

CMYK 31/26/54/0
RGB 191/179/132

CMYK 68/49/40/12
RGB 95/112/126

CMYK 8/6/6/0
RGB 238/237/238

CMYK 78/72/53/66
RGB 42/39/48

CMYK 71/38/46/9
RGB 84/127/128

CMYK 7/2/2/0
RGB 241/246/249

CMYK 27/63/71/11
RGB 179/105/74

CMYK 80/58/50/32
RGB 58/79/89

CMYK 51/41/85/19
RGB 128/121/59

CMYK 4/5/14/0
RGB 248/242/226

CMYK 20/14/13/0
RGB 213/214/217

CMYK 15/4/9/0
RGB 224/234/234

CMYK 40/43/79/13
RGB 155/130/69

CMYK 78/72/53/66
RGB 42/39/48

CMYK 25/19/18/0
RGB 202/201/203

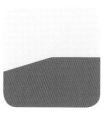

CMYK 14/7/5/0
RGB 225/231/238

CMYK 27/63/71/11
RGB 179/105/74

CMYK 8/7/24/0
RGB 239/232/205

CMYK 67/53/50/24
RGB 90/97/100

CMYK 31/26/54/0
RGB 191/179/132

CMYK 44/80/64/54
RGB 95/45/46

CMYK 27/63/71/11
RGB 179/105/74

CMYK 8/7/24/0
RGB 239/232/205

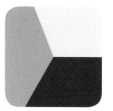

CMYK 14/7/5/0
RGB 225/231/238

CMYK 68/61/51/56
RGB 62/60/65

CMYK 15/11/9/29
RGB 175/176/179

CMYK 89/68/51/45
RGB 37/57/72

CMYK 26/30/44/10
RGB 186/166/139

CMYK 2/6/20/0
RGB 251/240/214

CMYK 59/41/33/3
RGB 121/137/152

CMYK 40/43/79/13
RGB 155/130/69

CMYK 89/68/51/45
RGB 37/57/72

CMYK 65/45/53/18
RGB 97/113/108

CMYK 7/2/2/0
RGB 241/246/249

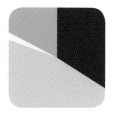

CMYK 89/68/51/45
RGB 37/57/72

CMYK 7/28/36/0
RGB 236/194/165

CMYK 8/7/24/0
RGB 239/232/205

CMYK 31/26/30/6
RGB 181/175/167

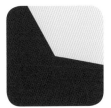

CMYK 8/17/26/0
RGB 237/216/193

CMYK 89/56/60/50
RGB 27/63/64

CMYK 67/53/50/24
RGB 90/97/100

CMYK 26/22/48/5
RGB 196/185/143

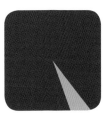

CMYK 68/61/51/56
RGB 62/60/65

CMYK 31/26/30/6
RGB 181/175/167

CMYK 69/65/47/31
RGB 83/76/90

CMYK 61/46/32/16
RGB 108/116/134

CMYK 1/9/22/0
RGB 253/235/208

CMYK 40/43/79/13
RGB 155/130/69

CMYK 15/17/25/1
RGB 222/209/194

CMYK 80/58/50/32
RGB 58/79/89

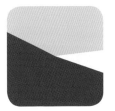

CMYK 29/17/16/0
RGB 193/201/208

CMYK 4/5/14/0
RGB 248/242/226

CMYK 80/57/56/39
RGB 54/74/78

CMYK 8/6/5/0
RGB 239/238/240

CMYK 33/57/48/31
RGB 142/98/93

CMYK 20/10/1/0
RGB 211/221/241

CMYK 100/16/33/66
RGB 0/68/79

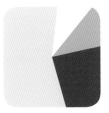

CMYK 18/12/10/0
RGB 216/219/225

CMYK 7/2/2/0
RGB 241/246/249

CMYK 31/26/53/0
RGB 192/180/134

CMYK 80/58/50/32
RGB 58/79/89

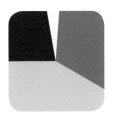

CMYK 29/17/16/0
RGB 193/201/208

CMYK 27/63/71/11
RGB 179/105/74

CMYK 40/79/55/63
RGB 87/41/45

CMYK 2/6/20/0
RGB 251/240/214

CMYK 20/15/11/0
RGB 212/212/219

CMYK 80/58/50/32
RGB 58/79/89

CMYK 29/17/16/0
RGB 193/201/208

CMYK 65/45/53/18
RGB 97/113/108

CMYK 33/57/48/31
RGB 142/98/93

CMYK 1/9/22/0
RGB 253/235/208

CMYK 21/19/49/3
RGB 208/195/145

CMYK 7/2/2/0
RGB 241/246/249

CMYK 54/42/73/34
RGB 106/103/67

CMYK 80/58/50/32
RGB 58/79/89

CMYK 17/2/4/0
RGB 218/235/243

CMYK 35/30/44/12
RGB 165/156/135

CMYK 25/22/49/0
RGB 204/191/145

CMYK 72/46/47/16
RGB 81/110/115

CMYK 49/24/32/5
RGB 142/166/166

CMYK 57/80/42/47
RGB 89/48/70

CMYK 71/38/46/9
RGB 84/127/128

CMYK 68/61/51/56
RGB 62/60/65

CMYK 4/7/14/0
RGB 247/238/224

CMYK 7/28/36/0
RGB 236/194/165

CMYK 27/63/71/11
RGB 179/105/74

CMYK 12/13/19/0
RGB 230/220/208

CMYK 80/58/50/32
RGB 58/79/89

CMYK 67/53/50/24
RGB 90/97/100

CMYK 6/5/4/0
RGB 241/241/243

CMYK 31/26/53/0
RGB 192/180/134

CMYK 14/7/5/0
RGB 225/231/238

CMYK 65/71/64/76
RGB 45/33/32

CMYK 20/15/11/0
RGB 212/212/219

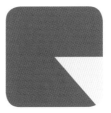

CMYK 30/22/17/57
RGB 106/109/113

CMYK 1/9/22/0
RGB 253/235/208

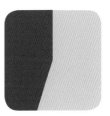

CMYK 80/57/56/39
RGB 54/74/78

CMYK 29/17/16/0
RGB 193/201/208

CMYK 80/57/56/39
RGB 54/74/78

CMYK 45/24/79/3
RGB 158/166/81

CMYK 14/7/5/0
RGB 225/231/238

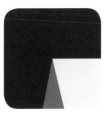

CMYK 71/63/53/61
RGB 53/52/57

CMYK 27/63/71/11
RGB 179/105/74

CMYK 8/7/24/0
RGB 239/232/205

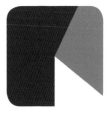

CMYK 89/68/51/45
RGB 37/57/72

CMYK 40/43/79/13
RGB 155/130/69

CMYK 7/2/2/0
RGB 241/246/249

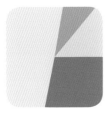

CMYK 12/13/19/0
RGB 230/220/208

CMYK 71/38/46/9
RGB 84/127/128

CMYK 20/15/11/0
RGB 212/212/219

CMYK 26/30/44/10
RGB 186/166/139

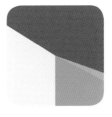

CMYK 30/22/17/57
RGB 106/109/111

CCMYK 31/26/54/0
RGB 191/179/132

CMYK 46/31/27/0
RGB 154/164/175

CMYK 14/7/5/0
RGB 225/231/238

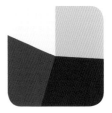

CMYK 29/17/16/0
RGB 192/200/207

CMYK 71/63/53/61
RGB 53/52/57

CMYK 80/58/50/32
RGB 58/79/89

CMYK 8/6/6/0
RGB 238/237/238

CMYK 98/79/45/51
RGB 22/42/65

CMYK 20/9/37/0
RGB 215/217/178

CMYK 57/80/42/47
RGB 89/48/70

CMYK 4/7/14/0
RGB 247/238/224

CMYK 73/64/51/39
RGB 70/70/79

CMYK 11/5/4/0
RGB 231/237/242

CMYK 11/3/6/0
RGB 232/240/241

CMYK 91/84/18/5
RGB 59/61/126

CMYK 29/17/16/0
RGB 193/201/208

CMYK 71/38/46/9
RGB 84/127/128

CMYK 20/14/13/0
RGB 213/214/217

CMYK 74/60/50/35
RGB 70/77/86

CMYK 89/56/60/50
RGB 27/63/64

CMYK 2/7/13/0
RGB 251/239/225

CMYK 15/10/13/0
RGB 223/223/221

CMYK 11/3/6/0
RGB 232/240/241

CMYK 40/43/79/13
RGB 155/130/69

CMYK 30/22/17/57
RGB 106/109/113

CMYK 2/3/11/0
RGB 252/246/234

CMYK 6/25/34/0
RGB 240/202/172

CMYK 2/7/13/0
RGB 251/239/225

CMYK 15/11/9/29
RGB 175/176/179

CMYK 73/64/51/39
RGB 70/70/79

CMYK 67/70/58/81
RGB 38/28/29

CMYK 12/13/19/0
RGB 230/220/208

CMYK 28/31/46/0
RGB 195/174/143

CMYK 27/63/71/11
RGB 179/105/74

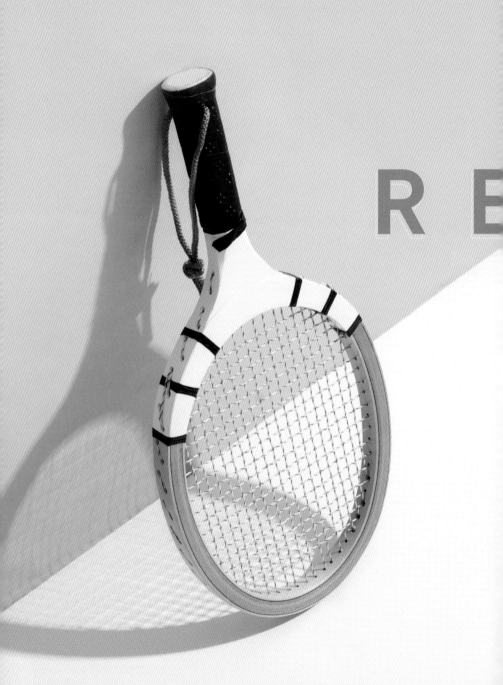

복고의 색

TRO

이전 시대의 스타일과 디자인을 떠올리게 하는 복고풍은 과거의 것에서 아름다움을 느끼게 하는 향수를 자아낸다. 복고 트렌드를 지칭하는 레트로는 색상이나 패턴, 질감에서 과거 유행 스타일을 현대 디자인에 활용한다. 채도를 낮춘 코럴, 귤색tangerine, 적갈색rust, 네이비 톤은 레트로 팔레트를 구성하는 데 기본이 되는 매우 훌륭한 색이다. 특히 올이 굵은 천의 거칠고 빛바랜 듯한 질감에 이 색상들을 조합하면 고풍스러운 느낌이 더욱 강조된다. 60년대 후반에서 70년대를 물들였던 빈티지한 컬러와 디자인은 종종 색상환에서 서로 반대되는 색과 어우러져 대비를 이루면서 톡톡 튀는 상큼한 느낌을 낸다. 이러한 색과 디자인의 대비는 차분하고 조용하

며 보수적인 전후 50년대에서 반항적이며 활기 넘치는 60~70년대로의 시대적 전환을 극명하게 보여준다. 이 시대의 디자인은 크고 대담하고 단순했는데, 이런 특징도 색 대비를 효과적으로 드러내는 데 한몫했다.

CMYK 14/7/5/0
RGB 225/231/238

CMYK 2/6/20/0
RGB 251/240/214

CMYK 1/26/22/0
RGB 248/206/193

CMYK 9/47/72/1
RGB 229/152/84

CMYK 2/26/5/0
RGB 246/207/221

CMYK 66/54/87/60
RGB 53/57/30

CMYK 12/0/11/0
RGB 231/243/234

CMYK 0/68/100/0
RGB 244/116/33

CMYK 8/40/87/0
RGB 233/164/49

CMYK 3/10/21/0
RGB 249/233/209

CMYK 100/98/6/55
RGB 30/20/75

CMYK 8/70/100/0
RGB 223/101/17

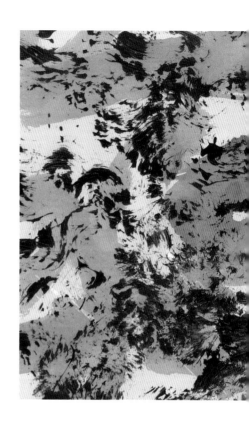

중고품 매장에 가면
레트로 디자인에 대한 **영감**이 샘솟는다.
빈티지한 색, 패턴, 질감이
어디에나 넘쳐난다.

CMYK 7/28/82/0
RGB 239/187/63

CMYK 81/65/35/17
RGB 67/82/114

CMYK 14/7/5/0
RGB 225/231/238

CMYK 14/72/88/3
RGB 209/94/45

채도를 낮춘
코럴, 귤색, **적갈색**, 네이비 톤은
레트로 팔레트를 구성하는 데
기본이 되는 매우 훌륭한 색이다.

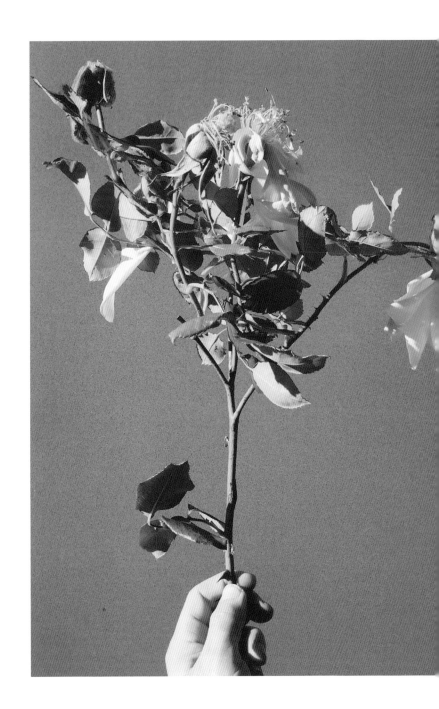

CMYK 1/26/22/0
RGB 248/206/193

CMYK 14/54/76/0
RGB 219/135/73

CMYK 30/12/80/0
RGB 197/197/78

CMYK 95/10/82/46
RGB 0/97/58

CMYK 0/27/12/0
RGB 249/206/208

CMYK 14/72/88/3
RGB 209/94/45

CMYK 32/100/78/41
RGB 124/22/34

CMYK 12/0/11/0
RGB 231/243/234

CMYK 21/9/11/0
RGB 210/220/225

CMYK 14/54/76/0
RGB 219/135/73

CMYK 2/4/12/0
RGB 251/245/230

CMYK 40/10/24/0
RGB 167/201/199

CMYK 72/58/62/50
RGB 61/66/62

CMYK 0/45/74/0
RGB 245/160/78

CMYK 14/72/88/3
RGB 209/94/45

CMYK 14/7/5/0
RGB 225/231/238

CMYK 15/0/25/0
RGB 226/237/208

CMYK 81/70/0/0
RGB 75/85/161

CMYK 31/9/81/0
RGB 195/200/76

CMYK 14/72/88/3
RGB 209/94/45

CMYK 3/10/21/0
RGB 249/233/209

CMYK 32/100/78/41
RGB 124/22/34

CMYK 2/26/5/0
RGB 246/207/221

CMYK 9/87/85/1
RGB 216/60/45

CMYK 35/9/21/0
RGB 179/207/205

CMYK 3/10/21/0
RGB 249/233/209

CMYK 8/40/87/0
RGB 233/164/49

CMYK 35/9/21/0
RGB 179/207/205

CMYK 98/79/45/51
RGB 22/42/65

CMYK 2/4/12/0
RGB 251/245/230

CMYK 7/28/82/0
RGB 239/187/63

CMYK 15/39/84/0
RGB 221/162/60

CMYK 5/7/29/0
RGB 246/234/196

CMYK 38/4/62/0
RGB 177/204/126

CMYK 7/0/9/0
RGB 242/248/239

CMYK 23/4/4/0
RGB 205/228/241

CMYK 19/81/100/8
RGB 191/71/24

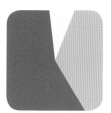

CMYK 2/4/12/0
RGB 251/245/230

CMYK 7/28/82/0
RGB 239/187/63

CMYK 68/52/24/3
RGB 100/116/153

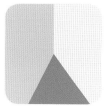

CMYK 0/11/12/0
RGB 253/234/223

CMYK 19/52/70/4
RGB 204/134/84

CMYK 35/9/21/0
RGB 179/207/205

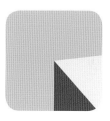

CMYK 7/28/82/0
RGB 239/187/63

CMYK 14/7/5/0
RGB 225/231/238

CMYK 19/81/100/8
RGB 191/71/24

CMYK 2/4/12/0
RGB 251/245/230

CMYK 0/33/46/0
RGB 249/189/143

CMYK 81/65/35/17
RGB 67/82/114

CMYK 21/9/11/0
RGB 210/220/225

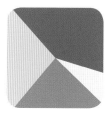

CMYK 68/52/24/3
RGB 101/116/153

CMYK 2/6/20/0
RGB 251/240/214

CMYK 14/54/76/0
RGB 219/135/73

CMYK 2/26/5/0
RGB 246/207/221

CMYK 14/72/88/3
RGB 209/94/45

CMYK 40/10/24/0
RGB 167/201/199

CMYK 0/11/12/0
RGB 253/234/223

CMYK 15/0/25/0
RGB 226/237/208

CMYK 1/22/31/0
RGB 250/211/180

CMYK 14/50/76/0
RGB 219/135/73

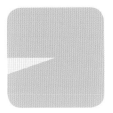

CMYK 40/10/24/0
RGB 167/201/199

CMYK 0/11/30/0
RGB 255/231/191

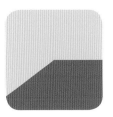

CMYK 0/25/7/0
RGB 250/210/219

CMYK 14/72/88/3
RGB 209/94/45

CMYK 0/11/12/0
RGB 253/234/223

CMYK 0/62/69/0
RGB 239/123/81

CMYK 0/41/61/0
RGB 246/170/108

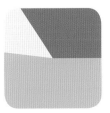

CMYK 75/30/37/13
RGB 61/130/142

CMYK 30/12/80/0
RGB 197/197/78

CMYK 0/11/12/0
RGB 253/234/223

CMYK 0/62/69/0
RGB 239/123/81

CMYK 75/30/37/13
RGB 61/130/142

CMYK 0/11/30/0
RGB 255/231/191

CMYK 23/4/4/0
RGB 205/228/241

CMYK 7/70/100/0
RGB 224/101/16

CMYK 83/60/35/23
RGB 57/83/112

CMYK 3/10/21/0
RGB 249/233/209

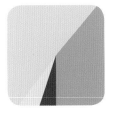

CMYK 30/5/27/0
RGB 191/216/197

CMYK 15/39/84/0
RGB 221/162/60

CMYK 83/60/35/23
RGB 57/83/112

CMYK 10/13/28/0
RGB 233/219/192

CMYK 68/52/24/3
RGB 101/116/153

CMYK 15/0/25/0
RGB 226/237/208

CMYK 30/12/80/0
RGB 197/197/78

CMYK 0/11/12/0
RGB 253/234/223

CMYK 30/5/27/0
RGB 191/216/197

CMYK 21/19/49/3
RGB 208/195/145

CMYK 0/57/42/0
RGB 241/139/130

CMYK 3/14/10/0
RGB 247/227/225

CMYK 14/54/76/0
RGB 219/135/73

CMYK 31/4/18/0
RGB 187/217/215

CMYK 32/100/77/41
RGB 124/22/35

CMYK 14/72/88/3
RGB 209/94/45

CMYK 2/14/2/0
RGB 248/229/238

CMYK 21/9/11/0
RGB 210/220/225

CMYK 0/38/73/0
RGB 248/174/83

CMYK 2/4/12/0
RGB 251/245/230

CMYK 94/79/47/49
RGB 32/43/65

CMYK 30/5/27/0
RGB 191/216/197

CMYK 0/11/12/0
RGB 253/234/223

CMYK 14/72/88/3
RGB 209/94/95

CMYK 12/0/11/0
RGB 231/243/234

CMYK 15/19/37/0
RGB 223/205/170

CMYK 41/84/56/35
RGB 123/51/65

CMYK 12/40/51/2
RGB 222/166/127

CMYK 0/34/50/0
RGB 248/186/136

CMYK 2/6/20/0
RGB 251/240/214

CMYK 0/25/7/0
RGB 250/210/219

CMYK 0/38/17/0
RGB 246/183/188

CMYK 9/47/72/1
RGB 229/152/84

CMYK 2/6/20/0
RGB 251/240/214

CMYK 75/30/37/13
RGB 61/130/142

CMYK 27/99/90/28
RGB 147/26/30

CMYK 0/38/17/0
RGB 246/183/188

CMYK 9/25/50/1
RGB 233/195/140

CMYK 75/30/37/13
RGB 61/130/142

CMYK 15/0/25/0
RGB 226/237/208

CMYK 0/62/69/0
RGB 239/123/81

CMYK 8/40/87/0
RGB 233/164/49

CMYK 23/4/4/0
RGB 205/228/241

CMYK 81/65/35/17
RGB 67/82/114

CMYK 2/4/12/0
RGB 251/245/230

CMYK 40/79/55/63
RGB 87/41/45

CMYK 1/26/22/0
RGB 248/206/193

CMYK 23/4/4/0
RGB 205/228/241

CMYK 100/18/8/50
RGB 0/87/124

CMYK 19/81/100/8
RGB 191/71/24

CMYK 0/64/73/0
RGB 239/119/72

CMYK 15/0/25/0
RGB 226/237/208

CMYK 35/9/21/0
RGB 178/206/205

CMYK 12/13/19/0
RGB 230/220/208

CMYK 4/5/14/0
RGB 248/242/226

CMYK 0/20/45/0
RGB 253/213/156

CMYK 100/18/8/50
RGB 0/87/124

CMYK 0/26/31/0
RGB 250/204/178

CMYK 0/64/73/0
RGB 239/119/72

CMYK 12/0/11/0
RGB 231/243/234

CMYK 19/82/44/65
RGB 100/36/47

CMYK 3/10/21/2
RGB 249/233/209

CMYK 14/54/76/0
RGB 219/135/73

CMYK 23/4/4/0
RGB 205/228/241

CMYK 27/36/54/14
RGB 178/149/114

CMYK 12/0/11/0
RGB 231/243/234

CMYK 1/24/65/0
RGB 251/201/108

CMYK 0/11/30/0
RGB 225/231/191

CMYK 15/39/84/0
RGB 221/162/60

CMYK 81/70/0/0
RGB 75/85/161

CMYK 3/10/21/0
RGB 249/233/209

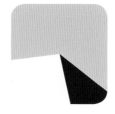

CMYK 0/30/45/0
RGB 250/194/148

CMYK 98/79/45/51
RGB 22/42/65

CMYK 15/0/6/0
RGB 224/241/242

CMYK 2/4/12/0
RGB 251/245/230

CMYK 9/22/40/1
RGB 235/204/162

CMYK 15/0/25/0
RGB 226/237/208

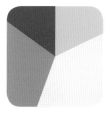

CMYK 38/4/62/0
RGB 177/204/126

CMYK 0/11/12/0
RGB 253/234/223

CMYK 14/54/76/0
RGB 219/135/73

CMYK 95/10/82/46
RGB 0/97/58

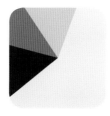

CMYK 35/9/21/0
RGB 178/206/205

CMYK 23/4/4/0
RGB 205/228/241

CMYK 98/79/45/51
RGB 22/42/65

CMYK 14/72/88/3
RGB 209/94/45

CMYK 15/39/84/0
RGB 221/162/60

CMYK 0/27/12/0
RGB 249/206/208

MYK 2/4/12/0
RGB 251/245/230

CMYK 32/100/78/41
RGB 124/22/34

고요의 색

평온, 내가 가장 선호하는 정서 중 하나이다. 솔직히 말해서 아무리 활동적인 사람이라도 때로는 평화와 한적함을 원하지 않던가! 마치 세상에 걱정거리라곤 하나도 없는 것처럼 마음의 어떤 동요도 없이 차분한 상태. 모든 것이 고요하고 모든 것이 완벽한 순간. 파란색은 마음을 진정시킨다. 부드러운 파랑은 마음을 차분하고 침착하게 해주는 반면, 강렬한 파랑은 생각을 맑게 한다. 분홍은 위로와 온기를 주어 마음의 중심을 잡는 데 도움을 주며, 초록은 마음을 평온하게 하는 색으로 조화, 회복, 성장의 이미지를 연상시킨다.

고요한 느낌의 컬러 팔레트를 구성하려면 모두 밝고 부드러운 색으로 채우면 되지 않을까 생각할 수도 있지만, 파랑이나 초록 계열의 탁하고 진한 색을

CMYK 73/42/52/17
RGB 76/113/110

CMYK 0/41/61/0
RGB 246/170/108

CMYK 65/45/1/0
RGB 104/132/193

CMYK 0/11/12/0
RGB 253/234/223

추가하면 차분한 느낌이 더해져 팔레트가 훨씬 풍성해진다. 눈을 감고 마음을 편안하게 해주는 소리와 장면, 향기를 떠올려보자. 그런 다음 이 아름다운 색들로 파묻혀 있다고 상상해보자. 현재의 시간과 공간을 초월한 평정의 상태에 이르게 될 것이다.

CMYK 10/39/36/0
RGB 229/173/156

CMYK 33/38/48/13
RGB 168/145/123

CMYK 84/67/45/33
RGB 53/68/88

CMYK 0/11/12/0
RGB 253/234/223

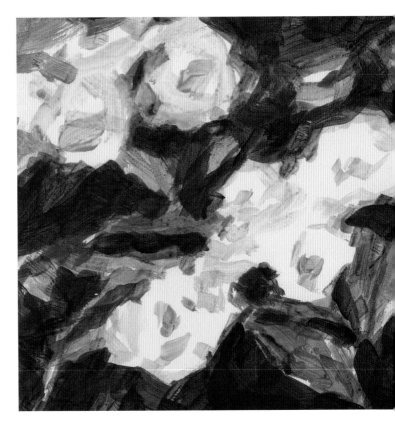

모든 것이 **고요**하고
모든 것이 **완벽**한 순간.

CMYK 50/27/28/0
RGB 144/167/176

CMYK 5/6/9/0
RGB 245/239/233

CMYK 28/0/60/2
RGB 199/216/130

CMYK 98/79/45/51
RGB 22/42/65

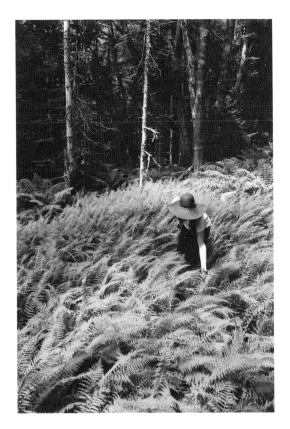

CMYK 71/26/43/8
RGB 77/143/141

CMYK 0/11/12/0
RGB 253/234/223

CMYK 0/28/19/0
RGB 249/202/196

CMYK 84/67/45/33
RGB 53/68/88

● **CMYK** 98/79/45/51
RGB 22/42/65

● **CMYK** 70/40/34/5
RGB 88/129/148

CMYK 20/5/10/0
RGB 214/228/231

● **CMYK** 35/7/72/0
RGB 185/201/101

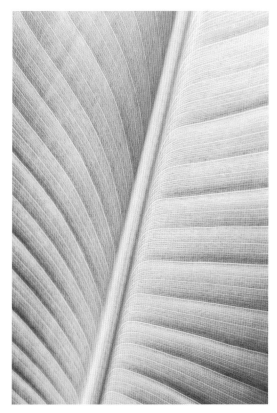

CMYK 0/11/12/0
RGB 253/234/223

CMYK 71/38/46/9
RGB 84/127/128

CMYK 65/45/1/0
RGB 104/132/193

CMYK 12/0/11/0
RGB 231/243/234

CMYK 85/53/48/26
RGB 45/87/99

CMYK 35/10/68/0
RGB 185/198/111

CMYK 43/12/23/7
RGB 151/186/188

CMYK 0/11/12/0
RGB 253/234/223

CMYK 30/0/24/0
RGB 192/224/207

CMYK 90/21/60/65
RGB 0/70/59

CMYK 25/8/14/1
RGB 201/217/218

CMYK 0/6/7/0
RGB 254/244/238

CMYK 38/15/22/1
RGB 171/194/196

CMYK 4/12/16/0
RGB 247/229/216

CMYK 84/59/42/23
RGB 53/84/105

CMYK 7/9/17/0
RGB 240/231/216

CMYK 49/24/32/5
RGB 142/166/166

CMYK 73/59/43/10
RGB 88/97/116

CMYK 7/0/9/0
RGB 242/248/239

CMYK 8/6/6/0
RGB 238/237/238

CMYK 0/23/22/1
RGB 251/211/197

CMYK 76/56/0/0
RGB 78/109/179

CMYK 20/9/1/0
RGB 211/224/242

CMYK 12/0/11/0
RGB 231/243/234

CMYK 0/11/12/0
RGB 253/234/223

CMYK 15/17/25/1
RGB 222/209/194

CMYK 67/28/43/3
RGB 94/148/146

CMYK 34/14/10/0
RGB 180/202/219

CMYK 84/67/45/33
RGB 53/68/88

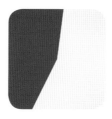

CMYK 84/59/42/23
RGB 53/84/105

CMYK 0/11/12/0
RGB 253/234/223

CMYK 26/16/32/2
RGB 198/200/178

CMYK 0/15/6/0
RGB 252/228/231

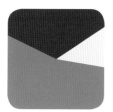

CMYK 84/67/45/33
RGB 53/68/88

CMYK 0/11/12/0
RGB 253/234/223

CMYK 65/45/1/0
RGB 104/132/193

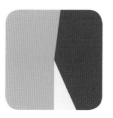

CMYK 43/12/23/7
RGB 151/186/188

CMYK 84/59/42/23
RGB 53/84/105

CMYK 23/4/4/0
RGB 205/228/241

CMYK 38/15/22/1
RGB 171/194/196

CMYK 98/79/45/51
RGB 22/42/65

CMYK 0/15/6/0
RGB 252/223/231

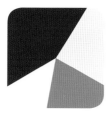

CMYK 68/61/51/56
RGB 62/60/65

CMYK 0/11/12/0
RGB 253/234/223

CMYK 71/26/43/8
RGB 77/143/141

CMYK 12/0/11/0
RGB 231/243/234

CMYK 84/59/42/23
RGB 53/84/105

CMYK 13/46/57/0
RGB 222/154/114

CMYK 0/11/12/0
RGB 253/234/223

CMYK 38/4/62/0
RGB 177/204/126

CMYK 8/6/6/0
RGB 238/237/238

CMYK 37/0/21/0
RGB 172/217/212

CMYK 84/59/42/23
RGB 53/84/105

CMYK 71/26/43/8
RGB 77/143/141

CMYK 100/18/8/50
RGB 0/87/124

CMYK 4/12/16/0
RGB 247/229/216

CMYK 1/26/22/0
RGB 248/206/193

CMYK 73/42/52/17
RGB 76/113/110

CMYK 68/52/24/3
RGB 100/116/153

CMYK 13/3/0/5
RGB 219/231/242

CMYK 0/17/10/0
RGB 252/224/222

CMYK 73/59/43/10
RGB 88/97/116

CMYK 75/30/37/13
RGB 61/130/142

CMYK 26/30/44/10
RGB 186/166/139

CMYK 30/0/24/0
RGB 192/224/207

CMYK 83/60/35/23
RGB 57/83/112

CMYK 0/11/10/0
RGB 253/234/227

CMYK 39/9/0/0
RGB 165/206/239

CMYK 59/29/6/0
RGB 113/159/206

CMYK 20/9/1/0
RGB 211/224/242

CMYK 68/52/24/3
RGB 100/116/153

CMYK 0/11/12/0
RGB 253/234/223

CMYK 61/46/32/16
RGB 108/116/134

CMYK 84/59/42/23
RGB 53/84/105

CMYK 13/3/0/5
RGB 219/231/242

CMYK 43/12/23/7
RGB 151/186/188

CMYK 5/6/11/0
RGB 245/240/230

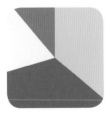

CMYK 38/4/62/0
RGB 177/204/126

CMYK 73/42/52/17
RGB 76/113/110

CMYK 15/0/25/0
RGB 226/237/208

CMYK 75/30/37/13
RGB 61/130/142

CMYK 50/27/28/0
RGB 144/167/176

CMYK 20/5/10/0
RGB 214/228/231

CMYK 0/15/6/0
RGB 252/228/231

CMYK 71/26/43/8
RGB 77/143/141

CMYK 28/0/60/2
RGB 199/216/130

CMYK 73/59/43/10
RGB 88/97/116

CMYK 71/26/43/8
RGB 77/143/141

CMYK 0/41/61/0
RGB 246/170/108

CMYK 12/15/22/0
RGB 229/216/202

CMYK 65/45/1/0
RGB 104/132/193

CMYK 12/0/11/0
RGB 231/243/234

CMYK 92/84/18/5
RGB 58/61/126

CMYK 84/59/42/23
RGB 53/84/105

CMYK 0/11/12/0
RGB 253/234/223

CMYK 30/0/24/0
RGB 192/224/207

CMYK 0/11/12/0
RGB 253/234/223

CMYK 28/19/13/0
RGB 195/199/211

CMYK 61/46/32/16
RGB 108/116/134

CMYK 62/30/8/0
RGB 105/156/201

CMYK 100/18/8/50
RGB 0/87/124

CMYK 0/23/22/0
RGB 251/211/197

CMYK 91/96/9/2
RGB 67/45/127

CMYK 24/0/9/0
RGB 205/232/236

CMYK 73/42/52/17
RGB 76/113/110

CMYK 25/0/22/0
RGB 204/229/212

CMYK 53/35/16/2
RGB 133/152/183

CMYK 20/5/10/0
RGB 214/228/231

CMYK 85/53/48/26
RGB 45/87/99

CMYK 23/4/4/0
RGB 205/228/241

CMYK 37/5/13/0
RGB 172/211/222

CMYK 100/18/8/50
RGB 0/87/124

CMYK 81/70/0/0
RGB 75/85/161

CMYK 0/11/12/0
RGB 253/234/223

CMYK 76/35/41/20
RGB 60/117/126

CMYK 37/5/13/0
RGB 172/211/222

CMYK 14/7/5/0
RGB 225/231/238

CMYK 0/11/12/0
RGB 253/234/223

CMYK 65/45/1/0
RGB 104/132/193

CMYK 61/46/32/16
RGB 108/116/134

CMYK 15/0/25/0
RGB 226/237/208

CMYK 32/14/13/0
RGB 184/203/214

CMYK 49/24/32/5
RGB 142/166/166

CMYK 23/15/31/0
RGB 208/206/184

CMYK 100/18/8/50
RGB 0/87/124

CMYK 0/11/12/0
RGB 253/234/223

CMYK 62/50/35/8
RGB 113/118/137

CMYK 83/60/35/23
RGB 57/83/112

CMYK 0/11/12/0
RGB 253/234/223

CMYK 0/41/61/0
RGB 246/170/109

CMYK 14/7/5/0
RGB 225/231/238

CMYK 52/0/39/0
RGB 133/200/175

CMYK 7/0/9/0
RGB 242/248/239

CMYK 68/52/24/3
RGB 100/116/153

CMYK 75/30/37/13
RGB 61/130/142

CMYK 52/0/39/0
RGB 133/200/175

CMYK 61/46/32/16
RGB 108/116/134

CMYK 0/23/22/0
RGB 251/211/197

CMYK 92/84/18/5
RGB 58/61/126

CMYK 32/27/15/1
RGB 183/180/197

CMYK 15/0/25/0
RGB 226/237/208

CMYK 98/79/45/51
RGB 22/42/65

CMYK 15/0/25/0
RGB 226/237/208

CMYK 32/14/13/0
RGB 184/203/214

CMYK 67/28/43/3
RGB 94/148/146

CMYK 5/6/11/0
RGB 245/240/230

CMYK 37/5/13/0
RGB 172/211/222

CMYK 10/39/36/0
RGB 229/173/156

CMYK 0/15/6/0
RGB 252/228/231

CMYK 34/14/10/0
RGB 180/202/219

CMYK 37/5/13/0
RGB 172/211/222

CMYK 61/46/32/16
RGB 108/116/134

CMYK 13/46/57/0
RGB 222/154/114

CMYK 14/7/5/0
RGB 225/231/238

CMYK 100/18/8/50
RGB 0/87/124

CMYK 0/15/6/0
RGB 252/228/231

CMYK 84/59/42/23
RGB 53/84/105

CMYK 26/30/44/10
RGB 186/166/139

CMYK 84/67/45/33
RGB 53/68/88

CMYK 28/0/60/2
RGB 199/216/130

CMYK 12/0/11/0
RGB 231/243/234

CMYK 37/5/13/0
RGB 172/211/222

놀이의 색

YFUL

익살 섞인 엉뚱하고 기발한 예술작품에 밝고 에너지 가득한 컬러가 주로 사용되었다는 사실을 눈치챈 적이 있는가? 그건 착각이 아니다! 생기 넘치는 강렬한 색조는 행복과 열정의 감정을 불러일으키는 것으로 알려져 있다. 가장 밝은색으로 꼽히는 노랑을 예로 들어보자. 젊음을 상징하고, 햇살이 눈부시게 내리쬐는 것 같은 명랑하고 쾌활한 색이다. 주황과 핫 핑크hot pink 역시 유쾌하고 다정하며 천진한 색이다. 이렇게 따뜻한 색들은 종종 열기, 여름, 햇빛, 열대지방을 생각나게 한다. 재미있고 장난기 가득한 디자인에 한번 도전해보는 것은 다양한 배색을 실험해볼 수 있는 최고의 기회이다. 주저하지

CMYK 2/10/88/0
RGB 255/221/35

CMYK 0/75/0/0
RGB 236/97/159

CMYK 11/4/2/0
RGB 232/238/247

CMYK 0/72/67/0
RGB 236/100/78

말고 내면의 아이에게 말을 걸어보자! 스케치북을 꺼내 밝은 색상과 재미있는 디자인을 연습해보자. 밝은색 두세 가지를 먼저 써본 후, 좀 더 밝은색이나 무채색을 섞어 보조색을 만든다. 보조색이 있으면 밝은색은 더욱 세련되어 보이고, 미감의 균형을 이루기도 수월해 작품의 주제가 훨씬 잘 드러난다.

CMYK 2/14/2/0
RGB 248/229/238

CMYK 0/45/74/0
RGB 245/160/78

CMYK 93/82/0/0
RGB 53/64/147

CMYK 60/0/31/0
RGB 101/193/190

CMYK 0/17/5/0
RGB 252/225/231

CMYK 60/0/31/0
RGB 104/193/189

CMYK 0/58/75/0
RGB 241/132/72

CMYK 93/82/0/0
RGB 53/64/147

주저하지 말고
내면의 아이에게 말을 걸어보자!

CMYK 46/0/4/0
RGB 145/211/240

CMYK 0/76/72/0
RGB 235/91/68

CMYK 0/61/4/0
RGB 239/133/176

CMYK 2/10/88/0
RGB 255/221/35

"사람들은 **노랑**을 **햇빛**의 색이라고 인지한다.
이 색은 즐거움, **행복**, 고도의 지성,
에너지와 관계가 깊다."

— 마샤 모제스 Marcia Moses

myhesa ruiz

CMYK 76/9/52/0
RGB 33/164/143

CMYK 0/27/12/0
RGB 249/206/208

CMYK 50/22/0/0
RGB 138/178/223

CMYK 0/64/58/0
RGB 239/122/98

CMYK 0/76/72/0
RGB 235/91/68

CMYK 58/0/0/0
RGB 100/199/243

CMYK 0/75/0/0
RGB 236/97/159

CMYK 0/25/7/0
RGB 250/210/219

CMYK 10/0/83/0
RGB 242/231/61

CMYK 93/82/0/0
RGB 53/64/147

CMYK 25/0/14/0
RGB 204/231/227

CMYK 0/18/25/0
RGB 252/219/195

CMYK 93/82/0/0
RGB 53/64/147

CMYK 41/0/64/0
RGB 170/206/123

CMYK 82/56/1/0
RGB 57/106/177

CMYK 0/25/7/0
RGB 250/210/219

CMYK 3/2/36/0
RGB 252/243/185

CMYK 55/0/21/0
RGB 119/200/208

CMYK 55/0/21/0
RGB 119/200/208

CMYK 44/20/0/0
RGB 154/186/227

CMYK 0/45/74/0
RGB 245/160/78

CMYK 83/60/35/23
RGB 57/83/112

CMYK 12/0/11/0
RGB 231/243/234

CMYK 25/0/14/0
RGB 204/231/227

CMYK 55/0/21/0
RGB 119/200/208

CMYK 0/72/67/0
RGB 236/100/78

CMYK 14/77/0/0
RGB 214/90/156

CMYK 0/23/33/0
RGB 251/209/177

CMYK 16/88/0/0
RGB 207/56/141

CMYK 91/96/9/2
RGB 67/45/127

CMYK 29/48/0/0
RGB 190/149/196

● **CMYK** 93/82/0/0
RGB 53/64/147

○ **CMYK** 46/0/4/0
RGB 145/211/240

● **CMYK** 0/45/74/0
RGB 245/160/78

○ **CMYK** 10/0/83/0
RGB 242/231/61

● **CMYK** 76/9/52/0
RGB 33/164/143

◍ **CMYK** 0/25/7/0
RGB 250/210/219

● **CMYK** 39/0/91/0
RGB 177/204/52

CMYK 7/2/2/0
RGB 241/246/249

○ **CMYK** 37/0/21/0
RGB 172/217/212

◍ **CMYK** 17/16/88/0
RGB 224/200/49

○ **CMYK** 58/0/0/0
RGB 100/199/243

CMYK 4/2/4/2
RGB 244/244/243

CMYK 3/5/29/0
RGB 251/239/198

● **CMYK** 2/55/72/0
RGB 239/138/79

◍ **CMYK** 0/25/7/0
RGB 250/210/219

◍ **CMYK** 0/27/12/0
RGB 249/206/208

○ **CMYK** 37/0/21/0
RGB 172/217/212

CMYK 7/2/2/0
RGB 241/246/249

● **CMYK** 0/72/37/0
RGB 236/103/121

CMYK 28/0/1/0
RGB 194/230/249

● **CMYK** 55/0/21/0
RGB 119/200/208

● **CMYK** 93/82/0/0
RGB 53/64/147

CMYK 12/0/11/0
RGB 231/243/234

CMYK 10/0/83/0
RGB 242/231/61

● **CMYK** 0/45/74/0
RGB 245/160/78

◍ **CMYK** 0/17/5/0
RGB 252/225/231

◍ **CMYK** 0/28/43/0
RGB 250/198/153

CMYK 0/18/25/0
RGB 252/219/195

CMYK 46/0/4/0
RGB 145/211/240

CMYK 0/64/58/0
RGB 239/122/98

CMYK 25/0/14/0
RGB 204/231/227

CMYK 2/10/88/0
RGB 255/221/35

CMYK 60/0/31/0
RGB 101/193/190

CMYK 0/75/0/0
RGB 236/97/156

CMYK 0/58/75/0
RGB 241/132/72

CMYK 0/11/12/0
RGB 253/234/223

CMYK 76/9/52/0
RGB 33/164/143

CMYK 10/0/83/0
RGB 242/231/61

CMYK 25/0/14/0
RGB 204/231/227

CMYK 0/37/82/0
RGB 249/175/60

CMYK 0/11/12/0
RGB 253/234/223

CMYK 34/57/0/0
RGB 180/128/183

CMYK 25/0/14/0
RGB 204/231/227

CMYK 0/41/61/0
RGB 246/170/108

CMYK 7/3/1/0
RGB 239/243/250

CMYK 0/81/29/0
RGB 234/78/120

CMYK 0/37/82/0
RGB 249/175/60

CMYK 58/0/0/0
RGB 100/199/243

CMYK 74/92/25/15
RGB 91/47/104

CMYK 0/25/7/0
RGB 250/210/219

CMYK 0/45/74/0
RGB 245/160/78

CMYK 27/99/90/28
RGB 147/26/30

CMYK 0/25/7/0
RGB 250/210/219

CMYK 10/0/83/0
RGB 242/231/61

CMYK 82/56/1/0
RGB 57/106/177

CMYK 28/0/1/0
RGB 194/230/249

CMYK 0/25/7/0
RGB 250/210/219

CMYK 0/64/58/0
RGB 239/122/98

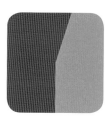

CMYK 0/45/74/0
RGB 245/160/78

CMYK 16/88/0/0
RGB 207/56/141

CMYK 0/23/33/0
RGB 251/209/177

CMYK 2/55/72/0
RGB 239/138/79

CMYK 10/0/83/0
RGB 242/231/61

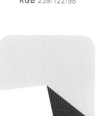

CMYK 37/0/21/0
RGB 172/217/212

CMYK 83/60/35/23
RGB 57/83/112

CMYK 7/2/2/0
RGB 241/246/249

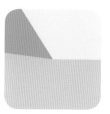

CMYK 10/0/83/0
RGB 242/231/61

CMYK 17/16/88/0
RGB 224/200/49

CMYK 76/9/52/0
RGB 33/164/143

CMYK 60/0/60/0
RGB 111/188/133

CMYK 25/0/14/0
RGB 204/231/227

CMYK 6/0/50/0
RGB 248/240/155

CMYK 17/0/54/0
RGB 225/230/146

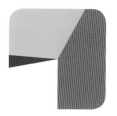

CMYK 71/0/11/0
RGB 20/185/220

CMYK 14/77/0/0
RGB 214/90/156

CMYK 7/0/9/0
RGB 242/248/239

CMYK 83/60/35/23
RGB 57/83/112

CMYK 37/0/21/0
RGB 172/217/212

CMYK 50/22/0/0
RGB 138/178/223

CMYK 20/0/92/0
RGB 223/221/25

CMYK 7/3/1/0
RGB 239/243/250

CMYK 0/45/74/0
RGB 254/160/78

CMYK 0/17/5/0
RGB 252/225/231

CMYK 55/0/21/0
RGB 119/200/208

CMYK 82/56/1/0
RGB 57/106/177

CMYK 3/5/29/0
RGB 251/239/198

CMYK 41/0/64/0
RGB 170/206/123

CMYK 0/14/2/0
RGB 252/231/239

CMYK 0/45/74/0
RGB 245/160/78

CMYK 60/0/31/0
RGB 104/193/189

CMYK 0/18/25/0
RGB 252/219/195

CMYK 50/22/0/0
RGB 137/178/223

CMYK 0/65/61/0
RGB 239/118/92

CMYK 0/45/74/0
RGB 245/160/78

CMYK 60/0/31/0
RGB 104/193/189

CMYK 2/10/88/0
RGB 255/221/35

CMYK 0/75/0/0
RGB 236/97/159

CMYK 37/0/21/0
RGB 172/217/212

CMYK 93/82/0/0
RGB 53/64/147

CMYK 20/0/92/0
RGB 223/221/25

CMYK 17/16/88/0
RGB 224/200/49

CMYK 7/2/2/0
RGB 241/246/249

CMYK 60/0/31/0
RGB 101/193/190

CMYK 76/9/52/0
RGB 33/164/143

CMYK 3/5/29/0
RGB 251/239/198

CMYK 34/57/0/0
RGB 180/128/183

CMYK 0/37/82/0
RGB 249/175/60

CMYK 42/87/26/14
RGB 148/55/107

CMYK 0/61/4/0
RGB 239/133/176

CMYK 2/10/88/0
RGB 255/221/35

CMYK 34/57/0/0
RGB 180/128/183

CMYK 12/0/11/0
RGB 231/243/234

CMYK 46/0/4/0
RGB 145/211/240

CMYK 76/9/52/0
RGB 33/164/143

CMYK 0/43/0/0
RGB 244/175/207

CMYK 0/76/72/0
RGB 235/91/68

CMYK 2/6/20/0
RGB 251/240/214

CMYK 50/22/0/0
RGB 138/178/223

CMYK 81/28/20/4
RGB 0/139/176

CMYK 22/0/56/0
RGB 214/225/141

CMYK 0/57/42/0
RGB 241/139/130

CMYK 37/0/21/0
RGB 172/217/212

CMYK 10/0/83/0
RGB 242/131/61

CMYK 60/0/31/0
RGB 101/193/190

CMYK 0/62/69/0
RGB 239/123/81

CMYK 0/23/33/0
RGB 251/209/177

CMYK 6/0/67/0
RGB 248/237/111

CMYK 16/88/0/0
RGB 207/56/141

CMYK 25/0/14/0
RGB 204/231/227

CMYK 74/92/25/15
RGB 91/47/104

CMYK 0/65/61/0
RGB 239/118/92

CMYK 71/0/11/0
RGB 20/185/220

CMYK 0/45/74/0
RGB 245/160/78

CMYK 7/0/9/0
RGB 242/248/239

CMYK 83/60/35/23
RGB 57/83/112

섬세함의 색

CMYK 3/14/10/0
RGB 247/227/225

CMYK 18/15/2/0
RGB 215/215/234

CMYK 40/28/14/0
RGB 167/175/198

CMYK 2/7/13/0
RGB 251/239/225

세라믹, 조가비, 나비 날개, 박엽지 …. 정교한 패턴과 질감만큼이나 부서지기 쉬운 물건들. 섬세한 이미지는 부드럽고 이 세상 것이 아닌 것처럼 지극히 여리며, 섬세한 색상은 미묘하고 가벼우며 소박하고 순수한, 차분한 톤의 컬러를 기본으로 한다. 라벤더, 파스텔 핑크pastel pink, 더스티 블루dusty blue, 크리미 화이트creamy white 같은 색에 둘러싸여 있으면 우리는 어느새 마음을 어루만지는 환상적인 곳에 이르러 지극한 부드러움을 체험한다. 이런 색들은 따뜻함과 다정다감의 느낌을 뿜어낸다. 우리가 늘 갈구하는 마음의 상태를 말이다. 이런 온화한 색을 나는 언제라도 두 팔 벌려 환영하지만, 마음 어수선한 시간을 보내고 난 후라면 특히 더욱 반갑다. 이 부드러운 팔레트를 통해 느껴지는 섬세함과 초월성은 마음에 고요한 휴식을 제공할 것이다.

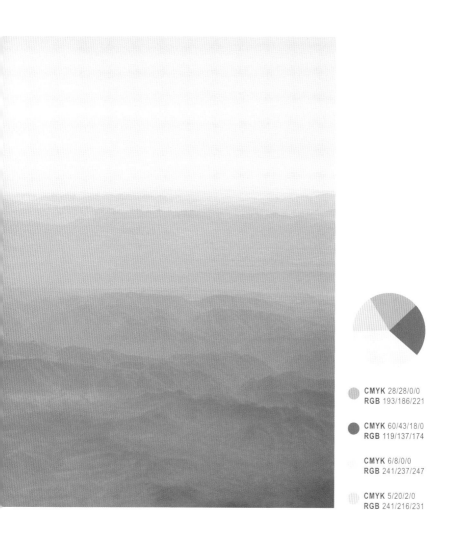

CMYK 28/28/0/0
RGB 193/186/221

CMYK 60/43/18/0
RGB 119/137/174

CMYK 6/8/0/0
RGB 241/237/247

CMYK 5/20/2/0
RGB 241/216/231

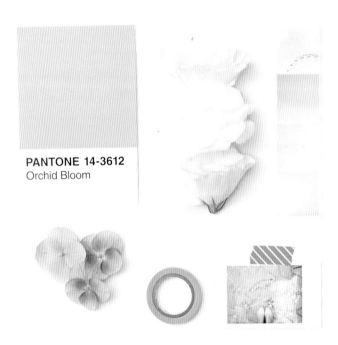

PANTONE 14-3612
Orchid Bloom

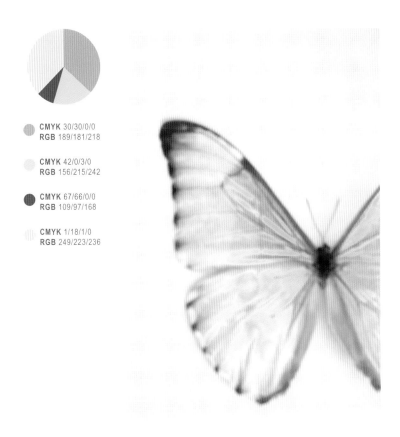

CMYK 30/30/0/0
RGB 189/181/218

CMYK 42/0/3/0
RGB 156/215/242

CMYK 67/66/0/0
RGB 109/97/168

CMYK 1/18/1/0
RGB 249/223/236

CMYK 0/17/5/0
RGB 252/225/231

CMYK 6/5/0/0
RGB 242/242/250

CMYK 24/73/1/0
RGB 197/97/161

CMYK 15/35/10/0
RGB 219/181/201

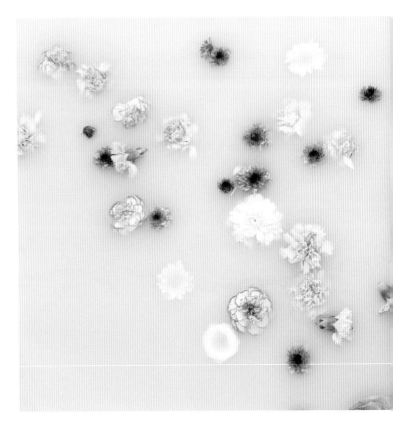

"회색, 연한 터퀴즈,
그리고 핑크 **톤**은 항상 성공한다."
— 크리스티앙 디오르 Christian Dior

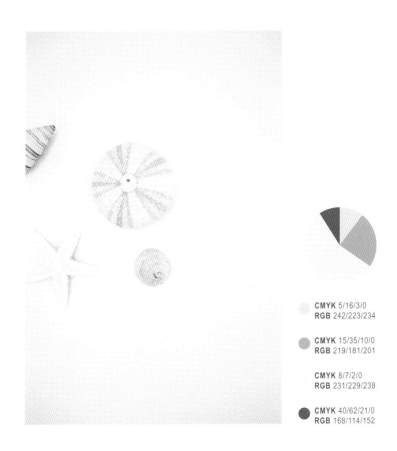

CMYK 5/16/3/0
RGB 242/223/234

CMYK 15/35/10/0
RGB 219/181/201

CMYK 8/7/2/0
RGB 231/229/238

CMYK 40/62/21/0
RGB 168/114/152

CMYK 7/38/1/0
RGB 234/180/211

CMYK 14/2/1/0
RGB 225/240/250

CMYK 2/14/2/0
RGB 248/229/238

CMYK 1/4/2/0
RGB 253/247/248

CMYK 27/8/1/0
RGB 196/219/242

CMYK 1/4/2/0
RGB 253/247/248

CMYK 8/14/3/0
RGB 236/224/236

CMYK 8/2/2/3
RGB 233/239/244

CMYK 0/11/3/0
RGB 253/236/240

CMYK 0/9/2/0
RGB 253/239/244

CMYK 0/28/19/0
RGB 249/202/196

CMYK 22/2/0/0
RGB 207/232/250

CMYK 27/8/1/0
RGB 196/219/242

CMYK 62/30/8/0
RGB 105/156/201

CMYK 0/3/1/0
RGB 255/250/251

CMYK 2/2/0/1
RGB 249/249/251

CMYK 12/13/4/0
RGB 229/223/234

CMYK 4/15/1/0
RGB 245/277/239

CMYK 8/0/0/0
RGB 238/248/254

CMYK 10/7/0/0
RGB 233/235/247

CMYK 36/9/1/0
RGB 173/209/239

CMYK 0/9/2/0
RGB 253/239/244

CMYK 12/0/11/0
RGB 231/243/234

CMYK 33/0/12/0
RGB 182/223/229

MYK 11/7/0/0
RGB 231/234/247

CMYK 0/9/2/0
RGB 253/239/244

CMYK 0/23/22/0
RGB 251/211/197

CMYK 0/18/25/0
RGB 252/219/195

CMYK 0/9/2/0
RGB 253/239/244

CMYK 8/16/0/0
RGB 236/221/238

CMYK 0/3/1/0
RGB 255/250/251

CMYK 12/0/11/0
RGB 231/243/234

CMYK 8/0/0/0
RGB 238/248/254

CMYK 12/14/0/0
RGB 228/222/240

CMYK 1/18/2/0
RGB 249/223/234

CMYK 1/4/2/0
RGB 253/247/248

CMYK 0/9/2/0
RGB 253/239/244

CMYK 20/17/0/0
RGB 210/210/235

CMYK 24/73/1/0
RGB 197/97/161

CMYK 8/0/0/0
RGB 238/248/254

CMYK 11/7/0/0
RGB 231/234/247

CMYK 7/38/1/0
RGB 234/180/211

CMYK 3/0/18/0
RGB 251/249/223

CMYK 15/0/6/0
RGB 224/241/242

CMYK 12/14/0/0
RGB 228/222/240

CMYK 0/11/12/0
RGB 253/234/223

CMYK 36/9/1/0
RGB 173/209/239

CMYK 0/9/2/0
RGB 253/239/244

CMYK 12/13/4/0
RGB 229/223/234

CMYK 0/28/26/0
RGB 250/201/184

CMYK 8/0/0/0
RGB 238/248/254

CMYK 36/9/1/0
RGB 173/209/239

CMYK 6/8/0/0
RGB 241/237/247

CMYK 24/73/1/0
RGB 197/97/161

CMYK 0/18/25/0
RGB 252/219/195

CMYK 0/9/0/0
RGB 253/240/247

CMYK 27/8/1/0
RGB 196/219/242

CMYK 0/11/12/0
RGB 253/234/223

CMYK 5/20/2/0
RGB 241/216/231

CMYK 8/0/0/0
RGB 238/248/254

CMYK 22/2/0/0
RGB 207/232/250

CMYK 32/20/1/0
RGB 185/195/228

CMYK 0/9/2/0
RGB 253/239/244

CMYK 15/0/6/0
RGB 224/241/242

CMYK 20/9/1/0
RGB 211/224/242

CMYK 32/20/1/0
RGB 185/195/228

CMYK 0/9/2/0
RGB 253/239/244

CMYK 9/29/1/0
RGB 231/198/222

CMYK 0/23/33/0
RGB 251/209/177

CMYK 0/11/12/0
RGB 253/234/223

CMYK 15/35/10/0
RGB 219/181/201

CMYK 20/17/0/0
RGB 210/210/235

CMYK 2/2/0/1
RGB 249/249/251

CMYK 12/0/11/0
RGB 231/243/234

CMYK 27/8/1/0
RGB 196/219/242

CMYK 1/4/2/0
RGB 253/247/248

CMYK 32/14/13/0
RGB 184/203/214

CMYK 8/2/2/3
RGB 233/239/244

CMYK 22/34/0/0
RGB 205/180/215

CMYK 67/66/0/0
RGB 109/97/168

CMYK 5/13/5/0
RGB 243/229/233

CMYK 1/4/2/0
RGB 253/247/248

CMYK 27/8/1/0
RGB 196/219/242

CMYK 8/2/2/3
RGB 233/239/244

CMYK 15/35/10/0
RGB 219/181/201

CMYK 18/15/2/0
RGB 215/215/234

CMYK 2/2/0/1
RGB 249/249/251

CMYK 6/8/0/0
RGB 241/237/247

CMYK 8/0/0/0
RGB 238/248/254

CMYK 40/28/14/0
RGB 167/175/198

CMYK 0/18/25/0
RGB 252/219/195

CMYK 0/11/3/0
RGB 253/236/240

CMYK 40/62/21/0
RGB 168/114/152

CMYK 5/20/2/0
RGB 241/216/231

CMYK 3/0/18/0
RGB 251/249/223

CMYK 11/7/0/0
RGB 231/234/247

CMYK 8/0/0/0
RGB 238/248/254

CMYK 21/9/11/0
RGB 210/220/225

CMYK 3/5/29/0
RGB 251/239/198

CMYK 3/0/18/0
RGB 251/249/223

CMYK 20/56/0/0
RGB 206/136/186

CMYK 16/21/1/0
RGB 218/207/230

CMYK 1/4/2/0
RGB 253/247/248

CMYK 4/15/1/0
RGB 245/227/239

CMYK 8/16/0/0
RGB 236/221/238

CMYK 0/9/2/0
RGB 253/239/244

CMYK 30/30/0/0
RGB 189/181/218

CMYK 6/8/0/0
RGB 241/237/247

CMYK 22/2/0/0
RGB 207/232/250

CMYK 2/2/0/1
RGB 249/249/251

CMYK 5/13/5/0
RGB 243/229/233

CMYK 9/29/1/0
RGB 231/198/222

CMYK 11/7/0/0
RGB 231/234/247

CMYK 7/0/9/0
RGB 242/248/239

CMYK 0/6/7/0
RGB 254/244/238

CMYK 32/20/1/0
RGB 185/195/228

CMYK 1/26/22/0
RGB 248/206/193

CMYK 13/27/0/0
RGB 223/197/224

CMYK 15/0/6/0
RGB 224/241/242

CMYK 24/73/1/0
RGB 197/97/161

CMYK 0/3/1/0
RGB 255/250/251

CMYK 7/0/9/0
RGB 242/248/239

CMYK 11/7/0/0
RGB 231/234/247

CMYK 0/11/10/0
RGB 253/234/227

CMYK 40/52/0/0
RGB 167/136/190

CMYK 32/20/1/0
RGB 185/195/228

CMYK 73/76/12/1
RGB 98/79/143

CMYK 22/2/0/0
RGB 207/232/250

CMYK 13/27/0/0
RGB 223/197/224

CMYK 1/18/1/0
RGB 249/223/236

CMYK 1/4/2/0
RGB 253/247/248

CMYK 0/11/12/0
RGB 253/234/223

CMYK 16/21/1/0
RGB 218/207/230

CMYK 32/20/1/0
RGB 185/195/228

CMYK 0/3/1/0
RGB 255/250/251

CMYK 27/8/1/0
RGB 196/219/242

CMYK 0/11/10/0
RGB 253/234/227

CMYK 13/27/0/0
RGB 223/197/224

CMYK 0/11/12/0
RGB 253/234/223

CMYK 0/25/7/0
RGB 250/210/219

CMYK 30/30/0/0
RGB 189/181/218

CMYK 0/11/12/0
RGB 253/234/223

CMYK 3/0/18/0
RGB 251/249/223

CMYK 23/0/4/0
RGB 206/234/245

CMYK 23/0/4/0
RGB 206/234/245

CMYK 3/0/18/0
RGB 251/249/223

CMYK 36/9/1/0
RGB 173/209/239

CMYK 6/8/0/0
RGB 241/237/247

CMYK 67/66/0/0
RGB 109/97/168

CMYK 20/12/0/0
RGB 211/218/240

CMYK 0/11/12/0
RGB 253/234/223

CMYK 40/52/0/0
RGB 167/136/190

CMYK 1/4/2/0
RGB 253/247/248

CMYK 13/27/0/0
RGB 223/197/224

CMYK 27/8/1/0
RGB 196/219/242

CMYK 8/0/0/0
RGB 238/248/254

CMYK 0/6/7/0
RGB 254/244/238

CMYK 22/34/0/0
RGB 205/180/215

CMYK 23/0/4/0
RGB 206/234/245

CMYK 0/9/0/0
RGB 253/240/247

CMYK 30/30/0/0
RGB 189/181/218

CMYK 0/18/25/0
RGB 252/219/195

TRE

트렌드의 색

NDY

현재 가장 인기 있는 것에 영향을 받는 트렌디 컬러 팔레트는 그만큼 당대 최신 유행을 반영한다. 해당 시즌 패션쇼를 보거나 다양한 기업과 디자이너들이 예측하는 트렌드 동향을 찾아보거나 블로그, 소셜 미디어, 유명인 들을 눈으로 따라가다 보면 앞으로 유행할 컬러에 대한 정보를 얻을 수 있다. 나는 최근 도자기, 식물, 기하학적 패턴, 정물 이미지에서 트렌드를 읽곤 한다. 요즘은 원색이 자주 눈에 들어온다. 코발트 블루cobalt blue나 카나리 옐로우canary yellow와 함께 매치된 오렌지빛 레드orangey red. 트렌드는 늘 우리 주위에 있다! 그만큼 트렌드는 우리 사회에서 우리 모두가 품고 있는 욕구를 충족

CMYK 60/21/0/0
RGB 106/170/222

CMYK 72/67/31/13
RGB 91/85/121

CMYK 11/3/92/0
RGB 239/225/8

CMYK 0/73/76/0
RGB 236/97/63

시키고 있다. 밝은색과 결합한 심플한 디자인 소품들은 불안하고 불확실한 시대에 재미와 즐거움, 질서를 부여해주는 것은 아닐까? 세상이 빠르게 변화하는 만큼 유행도 빠르게 달라지고 있다. 그럼에도 트렌드는 시대, 지역, 종교, 인종, 문화 등의 차이에도 불구하고 문화와 공동체를 초월해 우리를 하나로 묶어준다. 과거를 돌이켜 살펴보면, 당대 유행한 컬러 팔레트만으로도 그 시대의 분위기가 어땠는지 짐작할 수 있다.

CMYK 8/2/2/3
RGB 233/239/244

CMYK 82/56/0/0
RGB 57/106/178

CMYK 0/58/75/0
RGB 241/132/72

CMYK 68/66/0/0
RGB 106/97/168

CMYK 0/85/69/0
RGB 232/66/67

CMYK 9/7/9/0
RGB 236/234/232

CMYK 68/66/67/77
RGB 41/35/30

CMYK 79/47/0/0
RGB 62/121/189

현재 나의 **핀터레스트**Pintererest계정은
식물과 **도자기**에 관한 모든 것들로 넘쳐난다.

CMYK 0/67/87/0
RGB 237/110/44

CMYK 27/8/1/0
RGB 196/219/242

CMYK 11/4/2/0
RGB 232/238/247

CMYK 93/82/0/0
RGB 53/64/147

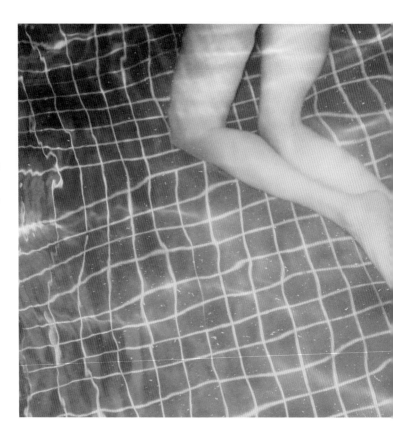

246

트렌드는 우리 주위 어디에나 널려 있다!
트렌드는 우리 사회를 지배하고 있는
새로움에 대한 **욕구**를 충족시킨다.

CMYK 7/2/2/0
RGB 241/246/249

CMYK 81/70/0/0
RGB 75/85/161

CMYK 0/74/60/0
RGB 236/97/89

CMYK 0/19/29/0
RGB 253/217/187

● CMYK 0/58/75/0
RGB 241/132/72

● CMYK 60/21/0/0
RGB 106/170/222

● CMYK 19/36/80/1
RGB 213/165/70

● CMYK 3/9/79/0
RGB 253/223/72

CMYK 25/0/2/0
RGB 201/232/248

● CMYK 0/74/60/0
RGB 236/97/89

CMYK 0/17/5/0
RGB 252/225/231

● CMYK 14/54/76/0
RGB 219/135/73

● CMYK 93/82/0/0
RGB 53/64/147

● CMYK 0/74/60/0
RGB 236/97/89

CMYK 25/0/2/0
RGB 201/232/248

CMYK 5/6/11/0
RGB 245/240/230

● CMYK 0/50/61/0
RGB 243/152/103

● CMYK 60/21/0/0
RGB 106/170/222

CMYK 25/0/2/0
RGB 201/232/248

● CMYK 60/21/0/0
RGB 106/170/222

● CMYK 0/50/61/0
RGB 243/152/103

CMYK 11/0/69/0
RGB 239/233/105

CMYK 23/22/43/4
RGB 202/188/152

CMYK 11/4/2/0
RGB 232/238/247

CMYK 2/13/17/0
RGB 250/229/214

● CMYK 14/54/76/0
RGB 219/135/73

● CMYK 2/41/40/0
RGB 243/172/148

CMYK 0/17/5/0
RGB 252/225/231

● CMYK 74/32/0/0
RGB 58/144/207

● CMYK 69/64/39/19
RGB 92/86/110

CMYK 23/13/10/0
RGB 206/213/222

CMYK 0/25/7/0
RGB 250/210/219

CMYK 93/82/0/0
RGB 53/64/147

CMYK 0/50/61/0
RGB 243/152/103

CMYK 3/9/79/0
RGB 253/223/72

CMYK 69/64/39/19
RGB 92/86/110

CMYK 25/0/2/0
RGB 201/232/248

CMYK 0/72/67/0
RGB 236/100/78

CMYK 67/70/58/81
RGB 38/28/29

CMYK 0/11/12/0
RGB 253/234/223

CMYK 15/0/6/0
RGB 224/241/242

CMYK 82/56/0/0
RGB 57/106/178

CMYK 0/57/42/0
RGB 241/139/130

CMYK 93/82/0/0
RGB 53/64/147

CMYK 39/0/13/0
RGB 166/217/226

CMYK 10/7/0/0
RGB 233/235/247

CMYK 54/71/47/27
RGB 115/75/89

CMYK 25/0/2/0
RGB 201/232/248

CMYK 0/58/75/0
RGB 241/132/72

CMYK 2/13/17/0
RGB 250/229/214

CMYK 0/40/42/0
RGB 246/175/145

CMYK 3/9/79/0
RGB 253/223/72

CMYK 14/54/76/0
RGB 219/135/73

CMYK 2/13/17/0
RGB 250/229/214

CMYK 69/64/39/19
RGB 92/86/110

CMYK 3/9/79/0
RGB 253/223/72

CMYK 0/50/61/0
RGB 243/152/103

CMYK 7/2/2/0
RGB 241/246/249

CMYK 0/74/60/0
RGB 236/97/89

CMYK 71/0/11/0
RGB 20/185/220

CMYK 0/50/61/0
RGB 243/152/103

CMYK 60/21/0/0
RGB 106/170/222

CMYK 10/0/83/0
RGB 242/231/61

CMYK 39/0/13/0
RGB 166/217/226

CMYK 0/11/12/0
RGB 253/234/223

CMYK 0/37/82/0
RGB 249/175/60

CMYK 0/57/42/0
RGB 241/139/130

CMYK 0/17/5/0
RGB 252/225/231

CMYK 0/74/60/0
RGB 236/97/89

CMYK 81/70/0/0
RGB 75/85/161

CMYK 0/62/69/0
RGB 239/123/81

CMYK 39/0/13/0
RGB 166/217/226

CMYK 0/11/12/0
RGB 253/234/223

CMYK 39/0/13/0
RGB 166/217/226

CMYK 11/7/0/0
RGB 231/234/247

CMYK 83/60/35/23
RGB 57/83/112

CMYK 1/24/65/0
RGB 251/201/108

CMYK 3/9/79/0
RGB 253/223/72

CMYK 19/36/80/1
RGB 213/165/70

CMYK 46/17/10/0
RGB 150/188/215

CMYK 17/2/4/0
RGB 218/235/243

CMYK 0/17/5/0
RGB 252/225/231

CMYK 0/58/75/0
RGB 241/132/72

CMYK 54/71/47/27
RGB 115/75/89

CMYK 25/0/2/0
RGB 201/232/248

CMYK 14/54/76/0
RGB 219/135/73

CMYK 0/17/5/0
RGB 252/225/231

CMYK 39/0/13/0
RGB 166/217/226

CMYK 54/71/47/27
RGB 115/75/89

CMYK 0/19/29/0
RGB 253/217/187

CMYK 78/47/0/0
RGB 62/121/189

CMYK 60/21/0/0
RGB 106/170/222

CMYK 92/84/18/5
RGB 58/61/126

CMYK 3/9/79/0
RGB 253/223/72

CMYK 53/35/16/2
RGB 133/152/183

CMYK 0/62/69/0
RGB 239/123/81

CMYK 0/11/12/0
RGB 253/234/223

CMYK 0/17/5/0
RGB 252/225/231

CMYK 0/37/82/0
RGB 249/175/60

CMYK 0/76/72/0
RGB 235/91/68

CMYK 0/74/60/0
RGB 236/97/89

CMYK 39/0/13/0
RGB 166/217/226

CMYK 0/11/12/0
RGB 253/234/223

CMYK 81/70/0/0
RGB 75/85/161

CMYK 0/40/42/0
RGB 246/175/145

CMYK 11/0/69/0
RGB 239/233/105

CMYK 0/17/5/0
RGB 252/225/231

CMYK 72/67/31/13
RGB 91/85/121

CMYK 60/21/0/0
RGB 106/170/222

CMYK 72/67/31/13
RGB 91/85/121

CMYK 0/58/75/0
RGB 241/132/72

CMYK 8/2/2/3
RGB 233/239/244

CMYK 0/11/12/0
RGB 253/234/223

CMYK 90/60/0/0
RGB 25/97/172

CMYK 0/20/45/0
RGB 253/213/156

CMYK 69/64/39/19
RGB 92/86/110

CMYK 23/4/4/0
RGB 205/228/241

CMYK 0/62/69/0
RGB 239/123/81

CMYK 56/22/4/0
RGB 120/172/215

CMYK 7/28/82/0
RGB 239/187/63

CMYK 6/0/67/0
RGB 248/237/111

CMYK 0/85/69/0
RGB 232/66/67

CMYK 0/11/12/0
RGB 253/234/223

CMYK 3/9/79/0
RGB 253/223/72

CMYK 13/3/0/5
RGB 219/231/242

CMYK 72/67/31/13
RGB 91/85/121

CMYK 0/37/82/0
RGB 249/175/60

CMYK 0/50/61/0
RGB 243/152/103

CMYK 0/17/5/0
RGB 252/225/231

CMYK 13/24/26/0
RGB 226/201/187

CMYK 39/0/13/0
RGB 166/217/226

CMYK 0/62/69/0
RGB 239/123/81

CMYK 69/64/39/19
RGB 92/86/110

CMYK 33/0/9/0
RGB 182/223/233

CMYK 78/47/0/0
RGB 62/121/189

CMYK 10/0/83/0
RGB 242/231/61

CMYK 58/42/36/20
RGB 109/119/129

CMYK 14/51/79/3
RGB 214/137/66

CMYK 32/14/13/0
RGB 184/203/214

CMYK 60/21/0/0
RGB 106/170/222

CMYK 11/4/2/0
RGB 232/238/247

CMYK 0/72/67/0
RGB 236/100/78

CMYK 0/19/29/0
RGB 253/217/187

CMYK 2/10/88/0
RGB 255/221/35

CMYK 32/14/13/0
RGB 184/203/214

CMYK 32/20/1/0
RGB 185/195/228

CMYK 8/40/87/0
RGB 233/164/49

CMYK 0/11/12/0
RGB 253/234/223

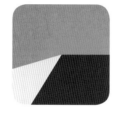

CMYK 0/58/75/0
RGB 241/132/72

CMYK 91/84/18/5
RGB 59/61/126

CMYK 0/17/5/0
RGB 252/225/231

CMYK 60/21/0/0
RGB 106/170/222

CMYK 39/0/13/0
RGB 166/217/226

CMYK 15/10/13/0
RGB 223/223/221

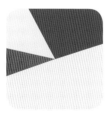

CMYK 81/70/0/0
RGB 75/85/161

CMYK 2/13/17/0
RGB 250/229/214

CMYK 0/85/69/0
RGB 232/66/67

CMYK 23/4/4/0
RGB 205/228/241

CMYK 2/10/88/0
RGB 225/221/35

CMYK 0/58/75/0
RGB 241/132/72

CMYK 0/25/7/0
RGB 250/210/219

CMYK 5/6/11/0
RGB 245/240/230

CMYK 0/62/69/0
RGB 239/123/81

CMYK 23/4/4/0
RGB 205/228/241

CMYK 69/64/39/19
RGB 92/86/110

CMYK 0/17/5/0
RGB 252/225/231

NOSTA

향수의 색

L G I A

어린 시절의 기억과 푸릇한 청춘의 한때를 끄집어 생각하다 보면 기분이 꽤 감상적으로 변하곤 한다. 추억은 때때로 우리의 마음을 향수에 젖게 하고, 과거로부터 단절된 느낌을 주기도 하며, 그리움과 갈망으로 가득 채우기도 한다. 또 한편으로 노스탤지어는 추억이 담긴 기념품이나 익숙했던 물건을 보게 되었을 때 느껴지는 행복하고 긍정적인 감정이기도 하다. 나는 나무로 만든 흔들의자를 볼 때마다 옛날 할머니 댁에 대한 기억으로 즐거워진다. 한때 나비와 관련된 건 '모조리' 수집하고, 나비에 대한 정보를 찾느라 몇 시간씩 백과사전(그런 게 있었던 걸 기억하는가?!)을 뒤지던 때가 있었다. 그래서 지금도 나비를 보면 그때 그 시절로 되돌아간다. 향

CMYK 21/0/38/0
RGB 215/230/181

CMYK 0/33/36/0
RGB 248/190/162

CMYK 27/63/71/11
RGB 179/105/74

CMYK 0/11/12/0
RGB 253/234/223

수에 젖게 하는 색은 사람마다 다르다. 내게는 흐린 주황hazy orange, 머디 브라운muddy browns, 블루 피콕 blue peacock이나 그린 피콕green peacock 같은 색이 따뜻한 감정을 불러오는 향수의 색이다. 부드럽게 채도를 낮춘 이런 색들이 내가 어렸을 적 유행했던 색인지 아니면 단순히 기억 속에서 불쑥 솟아난 것인지는 나도 잘 모르겠다. 향수에 젖을 때 당신의 마음속에는 어떤 색이 떠오르는가?

CMYK 0/11/12/0
RGB 253/234/223

CMYK 91/51/38/14
RGB 7/97/122

CMYK 47/2/31/0
RGB 147/204/190

CMYK 0/36/65/0
RGB 248/179/103

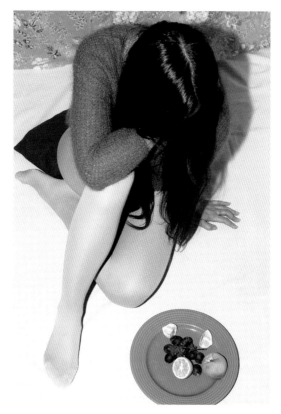

CMYK 4/8/9/0
RGB 246/237/232

CMYK 0/37/82/0
RGB 249/175/60

CMYK 77/65/62/68
RGB 40/43/43

CMYK 22/60/70/5
RGB 196/117/80

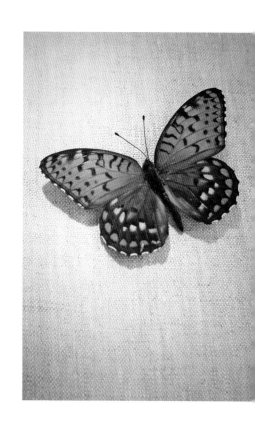

"색은 우리의 정신과 우주가 만나는 곳이다."
— 폴 세잔Paul Cézanne

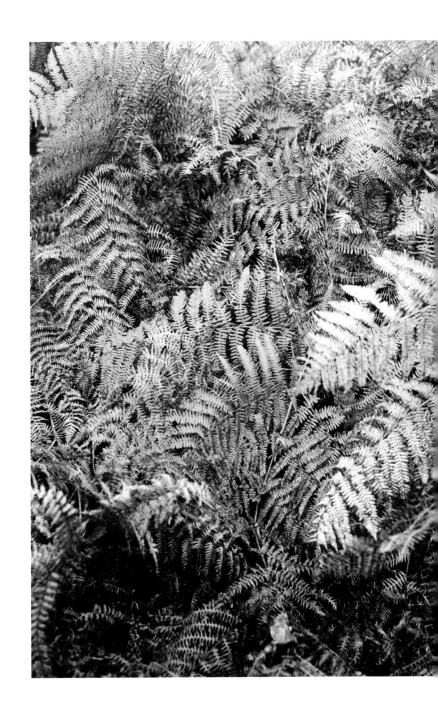

CMYK 79/17/37/2
RGB 0/153/161

CMYK 2/13/17/0
RGB 250/229/214

CMYK 22/60/70/5
RGB 196/117/80

CMYK 7/28/82/0
RGB 239/187/63

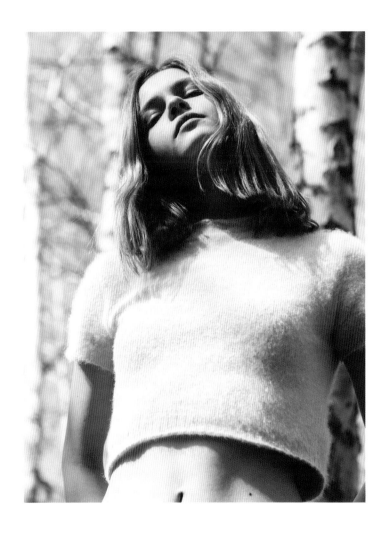

CMYK 15/0/9/0
RGB 224/240/238

CMYK 18/12/10/0
RGB 216/219/225

CMYK 30/86/100/38
RGB 131/47/18

CMYK 0/37/82/0
RGB 249/175/60

익숙했던 물건이나
추억이 담긴 **기념품**을 보면
저절로 옛 기억에 빠져들게 된다.

● **CMYK** 0/28/57/0
RGB 251/196/125

● **CMYK** 95/63/49/37
RGB 17/66/83

● **CMYK** 95/63/49/37
RGB 17/66/83

● **CMYK** 61/21/28/0
RGB 109/167/179

● **CMYK** 30/86/100/38
RGB 131/47/18

● **CMYK** 2/13/17/0
RGB 250/229/214

● **CMYK** 78/24/17/0
RGB 19/150/190

● **CMYK** 0/37/82/0
RGB 249/175/60

● **CMYK** 1/14/16/0
RGB 251/228/215

● **CMYK** 61/46/32/16
RGB 108/116/134

● **CMYK** 61/21/28/0
RGB 109/167/179

● **CMYK** 0/14/56/0
RGB 255/221/134

● **CMYK** 27/63/71/11
RGB 179/105/74

● **CMYK** 1/42/99/0
RGB 245/162/0

● **CMYK** 0/16/43/0
RGB 254/219/161

● **CMYK** 83/57/28/7
RGB 58/98/137

● **CMYK** 76/9/52/0
RGB 33/164/143

● **CMYK** 37/30/83/4
RGB 174/160/69

● **CMYK** 2/13/17/0
RGB 250/229/214

● **CMYK** 0/28/57/0
RGB 251/196/125

● **CMYK** 54/34/39/3
RGB 133/150/149

● **CMYK** 80/58/50/32
RGB 58/79/89

● **CMYK** 0/11/12/0
RGB 253/234/223

● **CMYK** 31/39/70/4
RGB 185/151/91

● **CMYK** 71/26/43/8
RGB 77/143/141

● **CMYK** 12/13/19/0
RGB 230/220/208

● **CMYK** 0/57/42/0
RGB 241/139/130

● **CMYK** 76/9/52/0
RGB 33/164/143

● **CMYK** 14/33/57/0
RGB 224/178/122

● **CMYK** 31/0/30/0
RGB 190/222/196

● **CMYK** 19/82/44/65
RGB 100/36/47

● **CMYK** 0/59/62/0
RGB 240/132/95

● **CMYK** 71/38/46/9
RGB 84/127/128

● **CMYK** 1/42/99/0
RGB 245/162/0

● **CMYK** 0/27/12/0
RGB 249/206/208

● **CMYK** 27/63/71/11
RGB 179/105/74

● **CMYK** 84/46/55/25
RGB 43/95/96

● **CMYK** 26/21/58/3
RGB 198/186/124

● **CMYK** 81/20/37/1
RGB 0/149/160

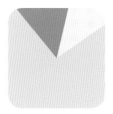

● **CMYK** 54/34/39/3
RGB 132/150/149

● **CMYK** 0/11/12/0
RGB 253/234/223

● **CMYK** 8/13/76/0
RGB 242/213/83

● **CMYK** 0/11/12/0
RGB 253/234/223

● **CMYK** 47/2/31/0
RGB 147/204/190

● **CMYK** 68/49/40/12
RGB 95/112/126

● **CMYK** 0/41/61/0
RGB 246/170/108

● **CMYK** 21/0/38/0
RGB 215/230/181

● **CMYK** 7/2/2/0
RGB 241/246/249

● **CMYK** 25/19/18/0
RGB 202/201/203

● **CMYK** 20/50/61/2
RGB 206/140/103

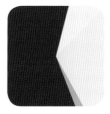

● **CMYK** 30/86/100/38
RGB 131/47/18

● **CMYK** 2/13/17/0
RGB 250/229/214

● **CMYK** 12/12/15/0
RGB 229/223/216

● **CMYK** 15/39/84/0
RGB 221/162/60

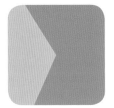

● **CMYK** 31/39/70/4
RGB 185/151/91

● **CMYK** 0/33/36/0
RGB 248/190/162

● **CMYK** 61/46/32/16
RGB 108/116/134

● **CMYK** 47/2/31/0
RGB 147/204/190

● **CMYK** 0/36/65/0
RGB 248/179/103

● **CMYK** 71/38/46/9
RGB 84/127/128

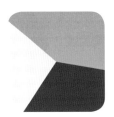

● **CMYK** 0/45/74/0
RGB 245/160/78

● **CMYK** 80/58/50/32
RGB 58/79/89

CMYK 4/8/9/0
RGB 246/237/232

● **CMYK** 0/14/56/0
RGB 255/221/134

● **CMYK** 14/32/57/0
RGB 224/179/122

● **CMYK** 76/29/41/4
RGB 61/140/145

● **CMYK** 31/39/70/4
RGB 185/151/91

● **CMYK** 47/2/31/0
RGB 147/204/190

● **CMYK** 1/14/16/0
RGB 251/228/215

● **CMYK** 14/12/66/0
RGB 230/212/111

● **CMYK** 0/20/45/0
RGB 253/213/156

● **CMYK** 14/38/84/0
RGB 222/164/60

CMYK 2/4/12/0
RGB 251/245/230

● **CMYK** 5/7/29/0
RGB 246/234/196

● **CMYK** 0/27/12/0
RGB 249/206/208

● **CMYK** 1/42/99/0
RGB 245/162/0

● **CMYK** 27/63/71/11
RGB 179/105/74

● **CMYK** 54/34/39/3
RGB 132/150/149

● **CMYK** 0/20/45/0
RGB 253/213/156

● **CMYK** 9/47/72/1
RGB 229/152/84

● **CMYK** 95/63/49/37
RGB 17/66/82

CMYK 8/13/76/0
RGB 242/213/83

CMYK 47/2/31/0
RGB 147/204/190

CMYK 27/63/71/11
RGB 179/105/74

CMYK 1/14/16/0
RGB 251/228/215

CMYK 0/28/57/0
RGB 251/196/125

CMYK 81/20/37/1
RGB 0/149/160

CMYK 0/33/36/0
RGB 248/190/162

CMYK 71/38/46/9
RGB 84/127/128

CMYK 4/8/9/0
RGB 246/237/232

CMYK 27/13/19/0
RGB 198/208/207

CMYK 8/13/76/0
RGB 242/213/83

CMYK 0/11/30/0
RGB 255/231/191

CMYK 68/49/40/12
RGB 95/112/126

CMYK 47/2/31/0
RGB 147/204/190

CMYK 0/11/12/0
RGB 253/234/223

CMYK 76/9/52/0
RGB 33/164/143

CMYK 85/53/48/26
RGB 45/87/99

CMYK 0/50/61/0
RGB 243/152/103

CMYK 16/0/73/0
RGB 229/228/96

CMYK 81/65/35/17
RGB 67/82/114

CMYK 14/12/66/0
RGB 230/212/111

CMYK 3/10/21/0
RGB 249/233/209

CMYK 1/24/65/0
RGB 251/201/108

CMYK 78/24/17/0
RGB 19/150/190

CMYK 14/32/57/0
RGB 224/179/122

CMYK 12/12/15/0
RGB 229/223/216

CMYK 68/49/40/12
RGB 95/112/126

CMYK 47/2/31/0
RGB 147/204/190

CMYK 54/34/39/3
RGB 132/150/149

CMYK 0/16/43/0
RGB 254/219/161

CMYK 22/60/70/5
RGB 196/117/80

CMYK 0/11/12/0
RGB 253/234/223

CMYK 79/17/37/2
RGB 0/153/161

CMYK 11/0/8/0
RGB 233/244/240

CMYK 91/51/38/14
RGB 9/97/122

CMYK 1/22/31/0
RGB 250/211/180

CMYK 46/31/27/0
RGB 154/164/175

CMYK 2/4/12/0
RGB 251/245/230

CMYK 31/0/30/0
RGB 191/222/195

CMYK 30/86/100/38
RGB 131/47/18

CMYK 0/36/65/0
RGB 248/179/103

CMYK 30/86/100/38
RGB 131/47/18

CMYK 21/19/49/3
RGB 208/195/145

CMYK 78/24/17/0
RGB 19/150/190

CMYK 0/33/36/0
RGB 248/190/162

CMYK 0/20/45/0
RGB 253/213/156

CMYK 14/32/57/0
RGB 224/179/122

CMYK 27/63/71/11
RGB 179/105/74

CMYK 61/46/32/16
RGB 108/116/134

CCMYK 0/11/12/0
RGB 253/234/223

CMYK 12/12/15/0
RGB 229/223/216

CMYK 24/0/9/0
RGB 205/232/236

CMYK 12/13/19/0
RGB 230/220/208

CMYK 2/4/12/0
RGB 251/245/230

CMYK 30/86/100/38
RGB 131/47/18

CMYK 31/4/18/0
RGB 187/217/215

CMYK 7/28/82/0
RGB 239/187/63

CMYK 31/0/30/0
RGB 190/222/196

CMYK 84/46/55/25
RGB 43/95/96

CMYK 14/32/57/0
RGB 224/179/122

CMYK 71/38/46/9
RGB 84/127/128

CMYK 2/6/20/0
RGB 251/240/214

CMYK 0/50/61/0
RGB 243/152/103

CMYK 1/24/65/0
RGB 251/201/108

CMYK 47/2/31/0
RGB 147/204/190

CMYK 31/39/70/4
RGB 185/151/91

CMYK 73/59/43/10
RGB 88/97/116

CMYK 23/11/29/0
RGB 206/212/190

CMYK 0/11/12/0
RGB 253/234/223

CMYK 0/20/45/0
RGB 253/213/156

CMYK 61/21/28/0
RGB 109/167/179

CMYK 21/19/49/3
RGB 208/195/145

CMYK 71/38/46/9
RGB 84/127/128

CMYK 14/12/66/0
RGB 230/212/111

CMYK 46/31/27/0
RGB 154/164/175

CMYK 39/0/37/0
RGB 170/213/181

CMYK 7/2/2/0
RGB 241/246/249

CMYK 0/33/36/0
RGB 248/190/162

CMYK 27/63/71/11
RGB 179/105/74

CMYK 2/6/20/0
RGB 251/240/214

CMYK 80/58/50/32
RGB 58/79/89

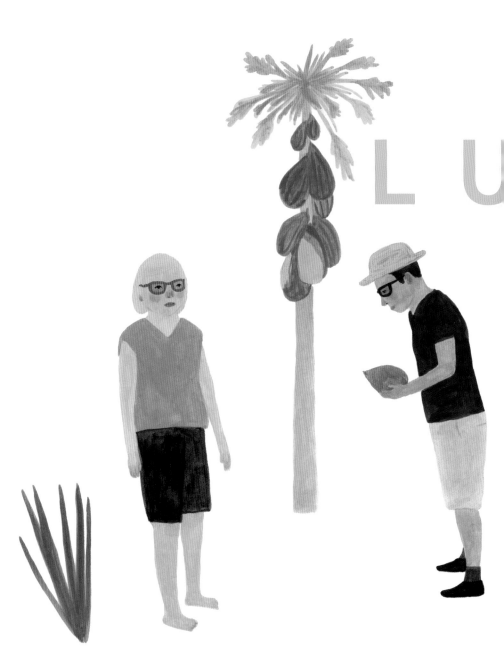

S H

초록은 조화와 자연, 성장의 색이다. 자연에서 가장 쉽게 볼 수 있는 색이며, 겨울이 지나고 초목이 다시 기지개를 켜는 모습과 매우 닮아서 재생과 부활을 상징한다. 초록은 긍정의 에너지를 발산하는데, 자연에 대해서도 이와 똑같이 말할 수 있으니, 참 재미있지 않은가! 파릇파릇 무성하게 자라난 화초들을 보면서 행복감을 느끼는 것도 분명 그런 이유에서겠지?! 만약 디자인 작품에 긍정적인 분위기를 담고 싶다면, 다양한 초록 계열의 색을 활용해보자.

CMYK 21/22/83/0
RGB 214/188/66

CMYK 85/20/100/7
RGB 18/135/55

CMYK 42/0/17/0
RGB 158/213/219

CMYK 5/2/80/0
RGB 251/233/69

밝고 환한 초록과 진한 초록의 단색 팔레트는 활기가 넘치고 행복한 기분이 들게 한다. 팔레트에 좀 더 깊이감을 주고 싶다면 톡톡 튀는 노랑, 빨강, 분홍을 추가해도 좋다. 이 색들은 과일과 꽃의 기운을 풍기기 때문에 건강하고 무성하면서 싱그러운 느낌을 완성할 수 있다.

● **CMYK** 76/35/41/20
RGB 59/117/125

● **CMYK** 0/93/1/0
RGB 231/35/133

● **CMYK** 0/40/0/0
RGB 245/181/211

● **CMYK** 0/64/58/0
RGB 239/122/98

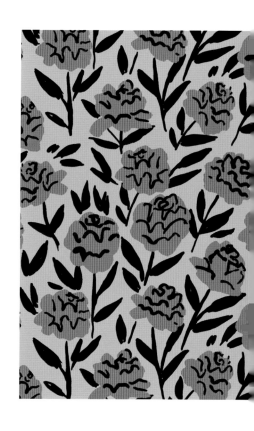

"정원만큼 풍부한 컬러 팔레트는 없다."

— 로버트 어윈 Robert Irwin

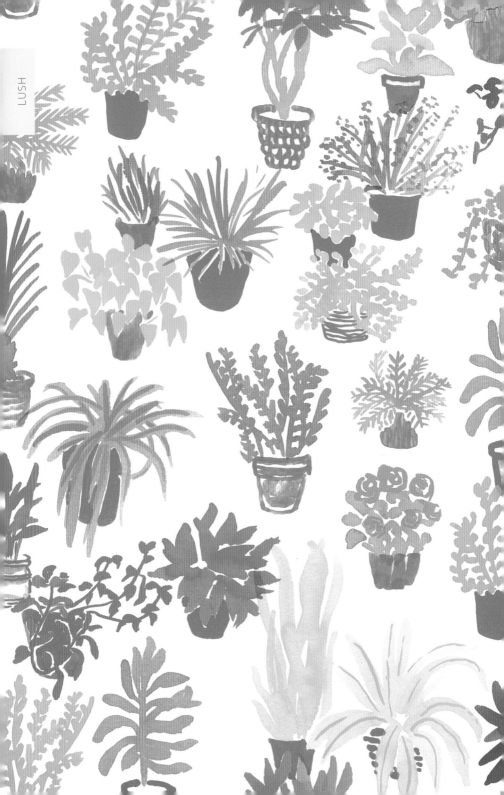

CMYK 0/23/22/0
RGB 251/211/197

CMYK 34/7/98/0
RGB 189/198/20

CMYK 76/29/100/14
RGB 70/125/48

CMYK 22/50/100/5
RGB 198/132/19

CMYK 0/23/22/0
RGB 251/211/197

CMYK 0/84/97/0
RGB 231/67/24

CMYK 25/0/27/0
RGB 205/228/202

CMYK 68/28/74/18
RGB 86/129/84

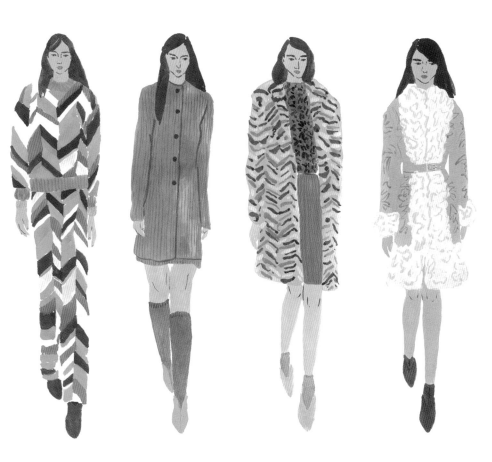

Sonia Rykiel

● **CMYK** 0/85/69/0
RGB 232/66/67

● **CMYK** 0/18/25/0
RGB 252/219/195

● **CMYK** 54/0/71/0
RGB 135/193/108

● **CMYK** 86/39/67/24
RGB 31/102/86

● **CMYK** 31/9/81/0
RGB 195/200/76

CMYK 6/0/50/0
RGB 248/240/155

● **CMYK** 73/24/59/5
RGB 72/145/120

○ **CMYK** 0/23/22/0
RGB 251/211/197

○ **CMYK** 28/0/60/2
RGB 199/216/130

● **CMYK** 73/42/52/17
RGB 76/113/110

● **CMYK** 21/22/83/0
RGB 214/188/66

● **CMYK** 79/17/37/2
RGB 0/153/161

CMYK 2/14/2/0
RGB 248/229/238

CMYK 11/0/44/0
RGB 236/237/169

○ **CMYK** 0/36/64/0
RGB 248/180/105

● **CMYK** 76/35/41/20
RGB 59/117/125

○ **CMYK** 30/0/23/0
RGB 193/225/210

● **CMYK** 76/35/41/20
RGB 59/117/125

● **CMYK** 0/64/58/0
RGB 239/122/98

● **CMYK** 76/9/52/0
RGB 33/164/143

● **CMYK** 0/64/58/0
RGB 239/122/98

○ **CMYK** 25/0/22/0
RGB 204/229/212

● **CMYK** 31/9/81/0
RGB 195/200/76

○ **CMYK** 52/0/39/0
RGB 133/200/175

CMYK 15/0/25/0
RGB 226/237/208

● **CMYK** 0/93/1/0
RGB 231/35/133

CMYK 0/17/10/0
RGB 252/224/222

● **CMYK** 63/0/60/0
RGB 101/186/133

● **CMYK** 83/18/92/4
RGB 26/141/68

CMYK 17/0/54/0
RGB 225/230/146

CMYK 4/0/22/0
RGB 249/248/216

CMYK 52/0/39/0
RGB 133/200/175

CMYK 0/23/22/0
RGB 251/211/197

CMYK 0/93/1/0
RGB 231/35/133

CMYK 12/0/11/0
RGB 231/243/234

CMYK 63/0/60/0
RGB 101/186/133

CMYK 17/16/88/0
RGB 224/200/49

CMYK 25/0/27/0
RGB 205/228/202

CMYK 0/6/7/0
RGB 254/244/238

CMYK 21/22/83/0
RGB 214/188/66

CMYK 13/0/61/0
RGB 234/232/128

CMYK 78/35/38/5
RGB 58/129/144

CMYK 26/16/32/2
RGB 198/200/178

CMYK 90/35/88/29
RGB 5/99/58

CMYK 0/11/12/0
RGB 253/234/223

CMYK 43/0/59/0
RGB 164/205/135

CMYK 85/53/48/26
RGB 45/87/99

CMYK 0/64/58/0
RGB 239/122/98

CMYK 0/6/7/0
RGB 254/244/238

CMYK 17/0/54/0
RGB 225/230/146

CMYK 0/11/12/0
RGB 253/234/223

CMYK 0/36/64/0
RGB 248/180/105

CMYK 76/35/41/20
RGB 59/117/125

CMYK 0/75/0/0
RGB 236/97/159

CMYK 73/24/59/5
RGB 72/145/120

CMYK 4/0/22/0
RGB 249/248/216

CMYK 21/22/83/0
RGB 214/188/66

CMYK 0/23/22/0
RGB 251/211/197

CMYK 31/0/30/0
RGB 190/222/196

CMYK 0/93/1/0
RGB 231/35/133

CMYK 60/0/60/0
RGB 111/188/133

CMYK 86/39/67/24
RGB 31/102/86

CMYK 28/0/60/2
RGB 199/216/130

CMYK 30/0/23/0
RGB 193/225/210

CMYK 31/0/30/0
RGB 190/222/196

CMYK 75/35/78/20
RGB 70/115/75

CMYK 3/64/80/0
RGB 234/117/60

CMYK 76/35/41/20
RGB 59/117/125

CMYK 17/0/54/0
RGB 225/230/146

CMYK 0/8/7/0
RGB 254/240/236

CMYK 73/24/59/5
RGB 72/145/120

CMYK 54/0/71/0
RGB 135/193/108

CMYK 0/17/10/0
RGB 252/224/222

CMYK 41/0/64/0
RGB 170/206/123

CMYK 0/8/7/0
RGB 254/240/236

CMYK 74/44/65/28
RGB 70/99/83

CMYK 13/0/61/0
RGB 234/232/128

CMYK 63/0/60/0
RGB 101/186/133

CMYK 21/0/38/0
RGB 215/230/181

CMYK 90/21/60/65
RGB 0/70/59

CMYK 37/30/83/4
RGB 174/160/69

CMYK 0/33/36/0
RGB 248/190/162

CMYK 73/42/52/17
RGB 76/113/110

CMYK 30/12/80/0
RGB 197/197/78

CMYK 15/0/25/0
RGB 226/237/208

CMYK 41/0/64/0
RGB 170/206/123

CMYK 5/6/11/0
RGB 245/240/230

CMYK 31/0/30/0
RGB 190/222/196

CMYK 51/30/47/12
RGB 132/147/131

CMYK 86/38/66/24
RGB 32/102/87

CMYK 3/64/80/0
RGB 234/117/60

CMYK 0/36/64/0
RGB 248/180/105

CMYK 30/12/80/0
RGB 197/197/78

CMYK 4/0/22/0
RGB 249/248/216

CMYK 79/17/37/0
RGB 0/153/161

CMYK 52/0/77/0
RGB 143/194/93

CMYK 13/0/61/0
RGB 234/232/128

CMYK 3/64/80/0
RGB 234/117/60

CMYK 73/24/59/5
RGB 72/145/120

CMYK 0/11/12/0
RGB 253/234/223

CMYK 0/11/12/0
RGB 253/234/223

CMYK 73/24/59/5
RGB 72/145/120

CMYK 31/0/30/0
RGB 190/222/196

CMYK 17/0/54/0
RGB 225/230/146

CMYK 0/75/99/0
RGB 234/91/16

CMYK 52/0/39/0
RGB 133/200/175

CMYK 0/8/7/0
RGB 254/240/236

CMYK 90/21/60/65
RGB 0/70/59

CMYK 12/0/11/0
RGB 231/243/234

CMYK 41/0/64/0
RGB 169/206/123

CMYK 0/11/12/0
RGB 253/234/223

CMYK 0/75/0/0
RGB 236/97/159

● **CMYK** 0/75/99/0
RGB 234/91/16

● **CMYK** 48/1/38/0
RGB 145/202/177

● **CMYK** 0/16/43/0
RGB 254/219/161

● **CMYK** 21/22/83/0
RGB 214/188/66

● **CMYK** 41/0/64/0
RGB 169/206/123

CMYK 4/0/22/0
RGB 249/249/215

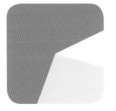

● **CMYK** 71/26/43/8
RGB 77/143/141

CMYK 0/8/7/0
RGB 254/240/236

CMYK 16/0/73/0
RGB 229/228/96

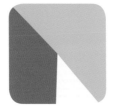

● **CMYK** 63/0/60/0
RGB 101/186/133

CMYK 7/0/49/0
RGB 246/240/158

● **CMYK** 65/45/53/18
RGB 97/113/108

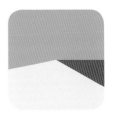

● **CMYK** 76/9/52/0
RGB 33/164/143

● **CMYK** 0/93/1/0
RGB 231/35/133

CMYK 17/0/54/0
RGB 225/230/146

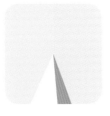

● **CMYK** 17/0/54/0
RGB 225/230/146

● **CMYK** 25/0/27/0
RGB 205/228/202

● **CMYK** 37/30/83/4
RGB 174/160/69

CMYK 0/6/7/0
RGB 254/244/238

CMYK 4/0/22/0
RGB 249/248/216

● **CMYK** 0/36/64/0
RGB 248/180/105

● **CMYK** 67/28/43/3
RGB 94/148/146

● **CMYK** 31/0/30/0
RGB 190/222/196

● **CMYK** 83/18/92/4
RGB 26/141/68

● **CMYK** 25/0/22/0
RGB 204/229/212

● **CMYK** 39/0/91/0
RGB 177/204/52

CMYK 8/4/21/0
RGB 241/239/213

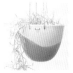

page 60
조던 설리번
(Jordan Sullivan)

page 61
2011 필리아(Philia)
사진: 마크 보스윅(Mark Borthwick)
아트 디렉션: 스튜디오 블랑코(Studio Blanco)

page 62
줄리아 모로조바
(Julia Morozova)

page 63
프랑소아 앙리 갈랑
(Francois Henri Galland)

page 64
리 후이(Li Hui)

page 65
마고 로이
(Margaux Roy)

page 66
로런 웨이저
(Lauren Wager)

page 67
빌레 아이로
(Ville Airo)

page 68
에이미 로빈슨
(Amy Robinson)

page 70
비비안 목
(Vivienne Mok)
듀 매거진
(Dew Magazine)

page 71
아그네스 토르
(Agnes Thor)

page 78
이그나시오 토레스
(Ignacio Torres)

page 79
라리사 심스
(Larrisa Siems)
아크타이트
(Arctite)

page 80
로런 웨이저
(Lauren Wager)
& 마이크 솔티스
(Mike Soltis)

page 81
안토네타 감비노
(Antonetta Gambino)

page 82
브라이언 부
(Brian Vu)

page 83
카티아 페테르손
(Katja Pettersson)

page 84
모모미(Momomi)

page 86
리 후이(Li Hui)

page 87
니키 스트레인지
(Nikki Strange)

page 88
마누엘 콜레토
(Manuel Coletto)

page 89
로런 웨이저
(Lauren Wager)
타로카드:
더 와일드 언노운
(The Wild Unknown)

 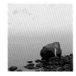 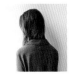

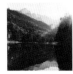

PLAYFUL

DELICATE

page 240
클레어 니콜슨
(Clare Nicolson)

page 241
리아 고렌
(Leah Goren)

page 242
2014 FW 록산다
(Roksanda)
사진: 술레이만 카
라슬란(Suleyman
Karaaslan)

page 243
대니 존스
(Danny Jones)

page 244
탈리 바이어
(Tali Bayer)

page 245
케이 블렉배드
(Kaye Blegvad)

page 246
린(Linnnn)

page 247
마리사 휴버
(Marissa Huber)

page 248
세스 닉컬슨
(Seth Nickerson)

page 250
클레어 니콜슨
(Clare Nicolson)
& 개리 맥클레넌
(Garry Maclennan)

page 251
새라 컴스
(Sara Combs)

page 258
자네크 루울시마
(Janneke Luursema)

page 259
아리아나 라고
(Arianna Lago)

page 260
아리아나 라고
(Arianna Lago)

page 261
아리아나 라고
(Arianna Lago)

page 262
브렌든 게이튼스
(Brendan Gatens)

page 263
로런 웨이저
(Lauren Wager)

page 264
아리아나 라고
(Arianna Lago)

page 265
마이크 솔티스
(Mike Soltis)

page 266
피오트르 쉬즈
(Piotr Czyz)

page 268
자네크 루울시마
(Janneke Luursema)

page 269
자네크 루울시마
(Janneke Luursema)

page 276
케이트 퍽슬리
(Kate Pugsley)

page 277
애비 위팅턴
(Abbey Withington)

page 278
케이티 스메일
(Katy Smail)

page 279
리아 고렌
(Leah Goren)

page 280
리아 고렌
(Leah Goren)

page 281
젠 피터스
(Jen Peters)

page 282
케이티 스메일
(Katy Smail)

page 283
리아 고렌
(Leah Goren)

page 284
카린 하스
(Karin Haas)

page 286
알리시아 게일러
(Alicia Galer)

page 287
마리아 이네스 굴
(Maria Ines Gul)

로런 웨이저Lauren Wager

컬러 디자이너이자 블로그 '컬러 컬렉티브Color Collective' 운영자.

패션, 뷰티, 소품, 인테리어 등 다양한 분야 여러 아티스트들과의 작업을 통해 오리지널 컬러 팔레트를 소개하면서 세련된 배색 아이디어를 찾는 모든 이들에게뿐만 아니라 디자이너, 예술가, 사진작가들에게 색에 대한 영감을 주는 '디자이너들의 디자이너'로 통한다. 그녀의 작품은 《럭키 매거진 Lucky Magazine》《디자인*스펀지Design*Sponge》《리파이너리29 Refinery29》《인사이드 아웃 매거진 Inside Out Magazine》과 조이 조 Joy Cho의 《블로그 주식회사 Blog Inc.》 등 유명 패션지와 셀럽의 저서에도 종종 소개되고 있다.

대학에서 그래픽 디자인을 전공하고 글로벌 뷰티 브랜드인 '배스 앤 바디 워크스 Bath & Body Works'에서 컬러·소셜미디어 디자이너로 일했으며, 현재는 프리랜서 디자이너이자 스타일리스트로 전 세계를 누비며 활발히 활동하고 있다. 오하이오주의 콜럼버스에서 남편과 아들 그리고 정신없는 강아지 두 마리와 함께 살고 있다.

최근에는 암석, 스티커, 낡은 사진 등의 소장품과 맛좋은 커피, 스냅사진을 소재로 다양한 큐레이팅을 시도하고 있으며, 어디서든 매혹적인 컬러 배색을 찾는 것에서 큰 행복을 느끼고 있다.

책에 작품 이미지를 싣도록 동의해주신 모든 분께 진심으로 감사드립니다. 이 굉장한 이미지들 덕분에 책을 쓰는 과정에서 얼마나 많은 영감을 얻었는지 모릅니다. 책 출간을 제안하고 긴 시간 도움을 주신 몬세 보라스Montse Borràs와 프로모프레스Promopress, 수없이 원고를 읽으며 교정을 봐준 사랑하는 남편과 엄마, 모두 고맙습니다. 끊임없이 의견을 주고 조언을 아끼지 않았던 재능 많은 예술가 로라 설리번Laura Sullivan과 에이미 로빈슨Amy Robinson에게도 특별히 감사의 마음을 전합니다. 여러분이 아니었다면 이 책은 나오지 못했을 거예요!

옮긴이 조경실
성신여대 영문학과를 졸업한 후 산업 전시와 미술 전시 기획자로 일했다. 글밥 아카데미 영어
출판번역 과정 수료 후 바른번역 소속 번역가로 활동 중이며, 옮긴 책으로는《나는 노벨상 부부
의 아들이었다》,《현대미술은 처음인데요》등이 있다.

감수 차보슬
동덕여대, 이화여대 대학원에서 디자인을 공부하고 COEX 전시기획팀, KRX 홍보팀에서 그
래픽 디자이너로 일했다. 한국색채교육원의 컬러리스트 전문가 과정 수료 및 컬러리스트 국가
자격증 취득 후 연성대, 대구공업대에서 색채학을 강의했다.

패션, 아트, 스타일에 영감을 주는 컬러 디자이너의
배색 스타일 핸드북

초판 1쇄 발행 2018년 9월 25일
초판 5쇄 발행 2024년 8월 30일

지은이 로런 웨이저
옮긴이 조경실
감수 차보슬

발행인 최정이
펴낸곳 지금이책
주소 경기도 고양시 일산서구 킨텍스로 410
전화 070-8229-3755
팩스 0303-3130-3753
이메일 now_book@naver.com
블로그 blog.naver.com/now_book
등록 제2015-000174호

ISBN 979-11-88554-14-0 (13650)